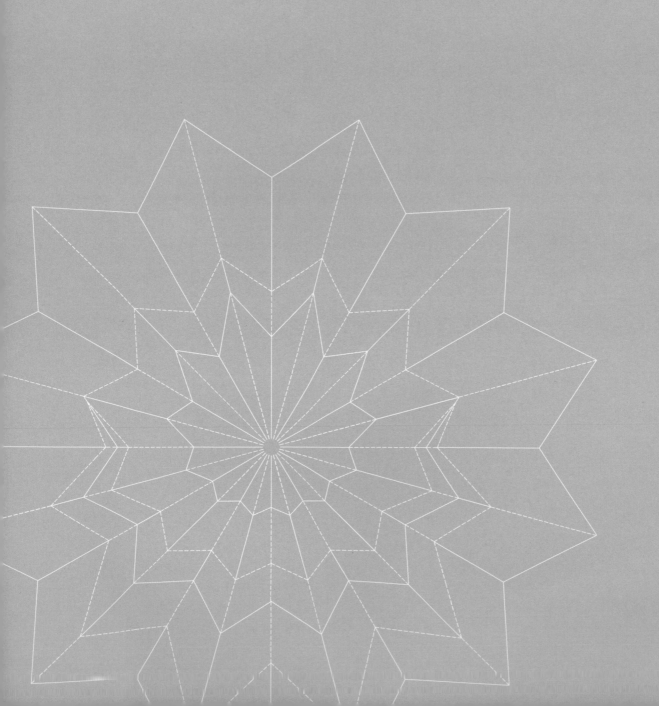

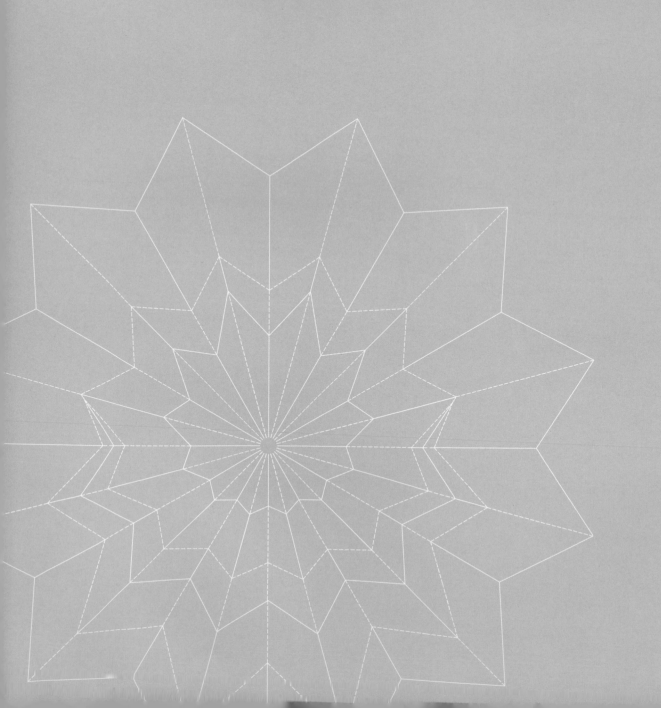

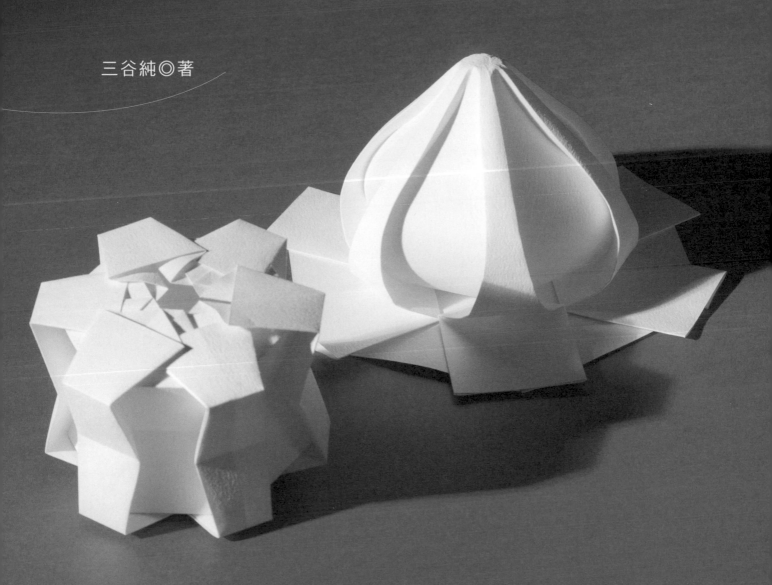

一張紙完成！3D 立體摺紙設計

三谷純◎著

CONTENTS

第 *1* 章　曲線摺法

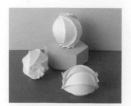

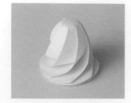

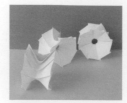

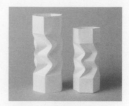

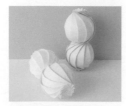

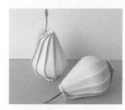

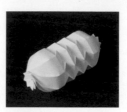

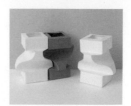

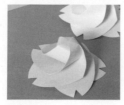

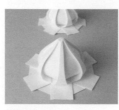

作者＊三谷純

筑波大學系統情報系教授。從事電腦繪圖相關的研究。1975年靜岡縣出生，2004年完成東京大學研究所博士課程。

2005年擔任理化學研究所研究員，2006年進入筑波大學擔任系統情報工學研究科的講師，2015年起擔任系統情報系的教授迄今。

2008年至2016年擔任日本摺紙學會的評審委員，2006年至2009年以科學技術振興機構先驅研究員的身分從事摺紙的研究。現今仍持續進行透過電腦設計摺紙技法相關的研究。

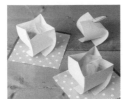
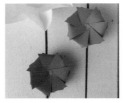

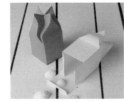
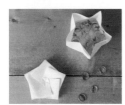
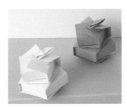
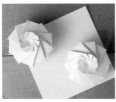
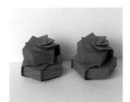
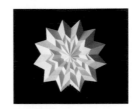
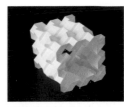
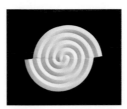
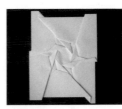
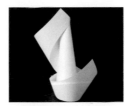
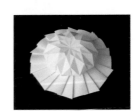
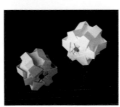
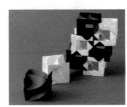

優美曲線的立體摺紙？

本書將介紹以「曲線摺」×「透過電腦完成設計」的兩種嶄新思考方法，
構建出美麗的摺紙作品。
歡迎你一起享受這種與傳統作法截然不同，經過進化的摺紙藝術。

1. 曲線摺法

常見的摺紙痕跡基本上都是由直線構成的。但是如果加上曲線的摺痕呢？本書將介紹至今未曾在摺紙藝術上使用過，加上曲線摺痕的作品。請你務必親身體驗由曲線組合而成的絕妙美感。

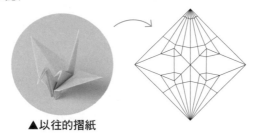

▲以往的摺紙

2. 透過電腦完成的設計

本書所有作品皆是透過電腦設計而成。請好好感受這種經由電腦設計才可能產生的自由發想＆精密計算交織而成的美感。

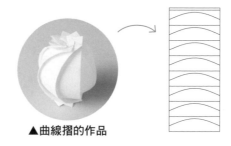

▲曲線摺的作品

◆使用工具

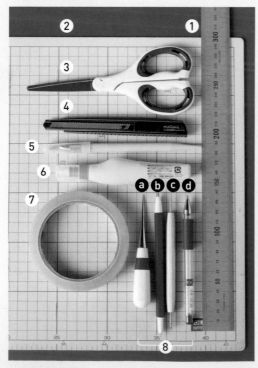

1.直尺
直線切割紙張或在紙張上畫出摺溝時使用。

2.切割墊
以美工刀切割或在紙張上畫出摺溝時，墊在桌上使用。

3.剪刀
剪裁紙張時使用。

4.美工刀
切割直線時使用。

5.筆刀
切割曲線時使用。

6.膠水（黏著劑）
加強作品形狀穩定性時使用。

7.透明膠帶
固定展開圖＆丹迪紙時使用。

8.前端滑順且尖細的工具
在紙張上畫出摺溝時使用。除了下以列舉物品之外，任何前端滑順且尖細的工具皆適用。請依個人使用上的順手度＆取得的便利性自由挑選使用。

a.白柄圓頭錐子
尖端圓潤的錐子，可在手工藝用品店購入。次頁將會介紹此工具的應用方法。

b.描圖筆
描繪刺繡圖案時使用的工具，可在手工藝用品店購入。

c.壓凸筆（鐵筆）
手工藝常用的圓頭筆形工具，可在手工藝用品店購入。

d.原子筆
筆尖0.4至0.7cm左右為最適當的粗細。

◆使用紙張 本書所有作品皆使用厚0.18mm的丹迪紙。

本書的使用方法

本書作品皆是事先在紙張背面畫出摺溝，再開始製作作品。選好喜歡的作品之後，影印展開圖，並依循以下的順序一起開始事前準備吧！

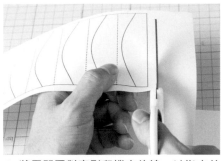

1. 將展開圖對齊影印機定位線，以指定的倍數影印後，在紙型四周預留5cm左右的留白，剪下展開圖。

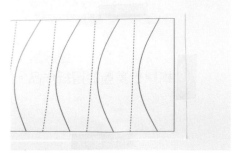

2. 以透明膠帶將1的展開圖固定在丹迪紙上。

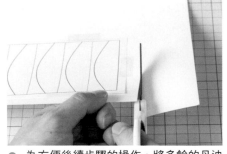

3. 為方便後續步驟的操作，將多餘的丹迪紙裁下。

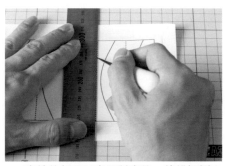

4. 直線的部分以直尺對齊後，使錐柄倒向手掌虎口，在切割墊上描繪線條。

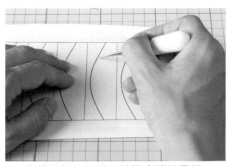

5. 曲線的部分則是如持筆畫設計圖般，一邊以錐子小範圍地來回描繪，一邊畫出摺溝。

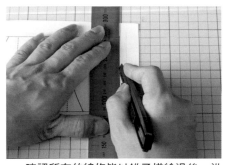

6. 確認所有的線條皆以錐子描繪過後，沿著展開圖的四周輪廓線裁切。

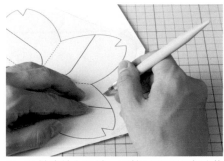

7. 若輪廓線為曲線，以筆刀即可漂亮地裁切。

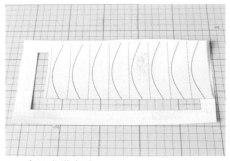

8. 事前準備完成。請依此準備原則，翻至喜歡作品的製作頁，開始動手吧！

無法漂亮地畫上曲線摺溝時……

那就利用含在展開圖內的「曲線尺」來試試看吧！

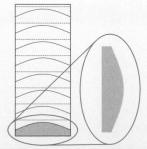

❶ 將展開圖內淺灰色的部分描畫在多餘的丹迪紙上&剪下來製作「曲線尺」。

❷ 將❶放在展開圖上，以錐子沿邊描繪即可畫出漂亮的曲線摺溝。

曲線摺法

加入曲線摺痕的摺紙作品，呈現出迄今未曾見過的圓球造型，並以柔軟氛圍的摺紙輪廓帶來了嶄新的視覺體驗。

1 8片紙瓣的球體

由8片紙瓣與其陰影組合而成的輪廓，簡潔且有效地運用了曲線摺痕。由此開始，你也一起沉醉於曲線摺的優美表現力吧！

◆ 作法　P.30
◆ 展開圖　P.46

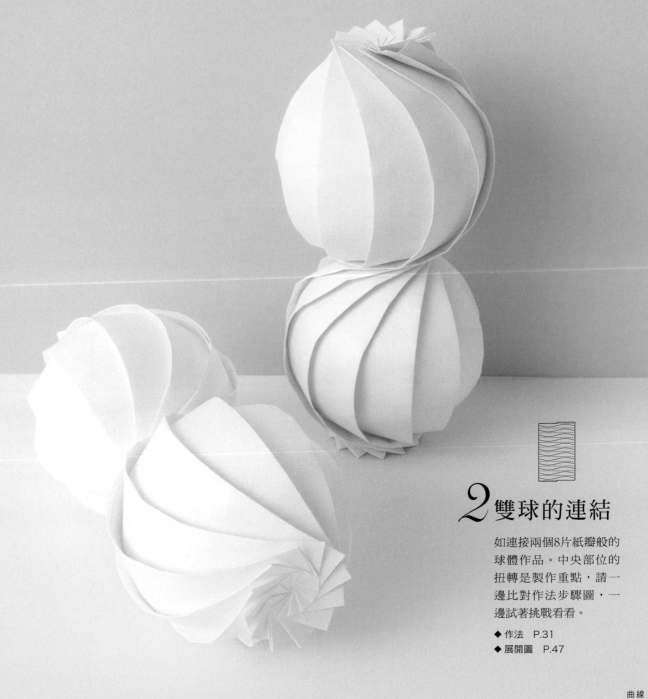

2雙球的連結

如連接兩個8片紙瓣般的
球體作品。中央部位的
扭轉是製作重點，請一
邊比對作法步驟圖，一
邊試著挑戰看看。

◆ 作法　P.31
◆ 展開圖　P.47

3 櫻花

不論是完成後的作品或展開圖都是特色鮮明的「櫻花」。即便將「櫻花」成品與展開圖放在一起當作擺飾，也能令人開心欣賞。這種Before與After的形象變化最有魅力了！

◆ 作法　P.32　　　◆ 展開圖　P.48

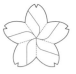

4 8片花瓣包裝法

將有著8片花瓣如花朵般的展開圖摺起後，就可以完成底部為漂亮正圓的作品。在由花瓣狀展開圖作出正圓形的結構裡，隱藏著數理的奧妙之美。

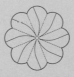

◆ 作法　P.32（同 *3* ＿櫻花）
◆ 展開圖　P.48

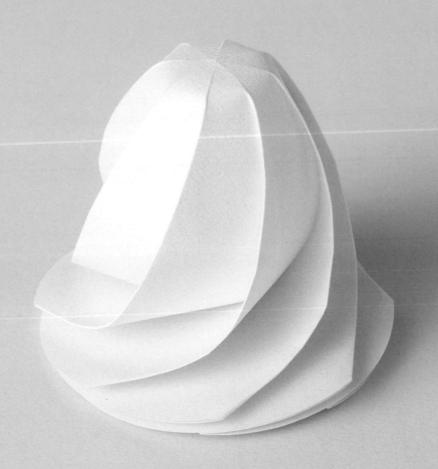

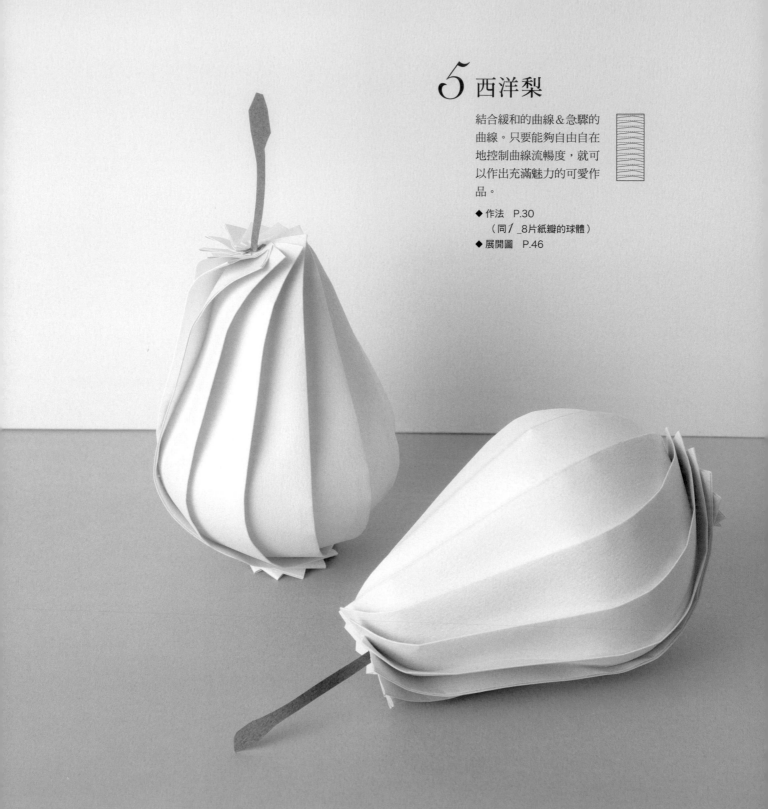

5 西洋梨

結合緩和的曲線＆急驟的
曲線。只要能夠自由自在
地控制曲線流暢度，就可
以作出充滿魅力的可愛作
品。

◆ 作法　P.30
　　（同 / _8片紙瓣的球體）
◆ 展開圖　P.46

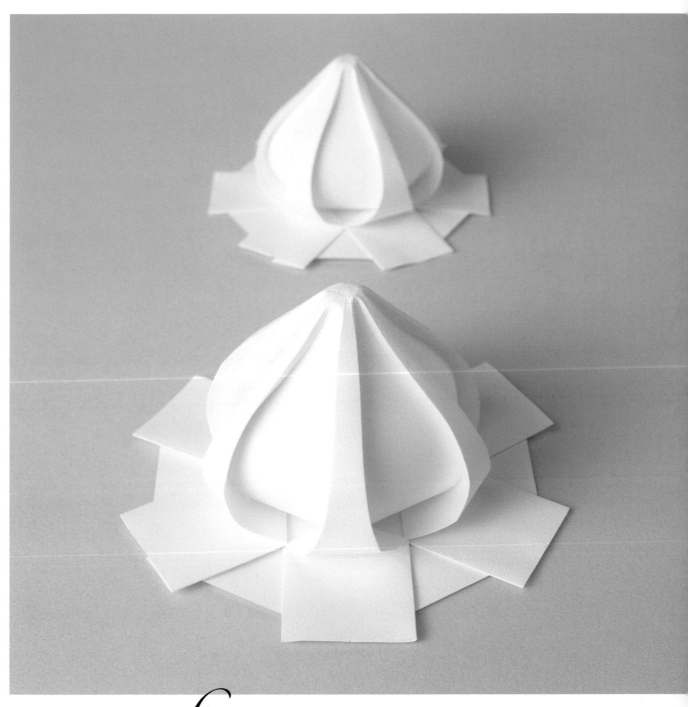

6 鮮奶油

沒有扭轉構造的鮮奶油是一款將曲線形狀單純呈現於表側的作品。藉由兩種迴異流暢度曲線的高低差，打造出令人注目的立體感。

◆ 作法　P.33　　　◆ 展開圖　P.49

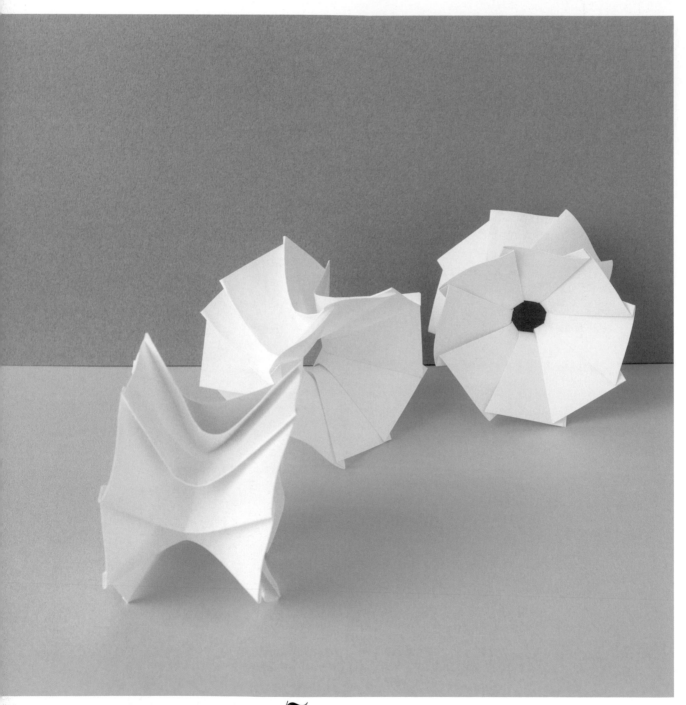

7 水車

不同於前幾件作品，這是統一將曲線朝外彎摺後固定而成。此作品的展開圖幾乎和「8片紙瓣的球體」（P.4）相同，卻能作出完全不同輪廓的作品。請仔細比較，並好好享受這兩款截然不同的作品。

◆ 作法　P.34　　　◆ 展開圖　P.50

 8 伸縮膠囊

在中段處帶入美麗蜿蜒
的曲摺摺痕。蜿蜒曲摺
的部分不僅僅是視覺設
計，從兩側往內壓，就
能如手風琴般地伸縮。

◆ 作法　P.35
◆ 展開圖　P.51

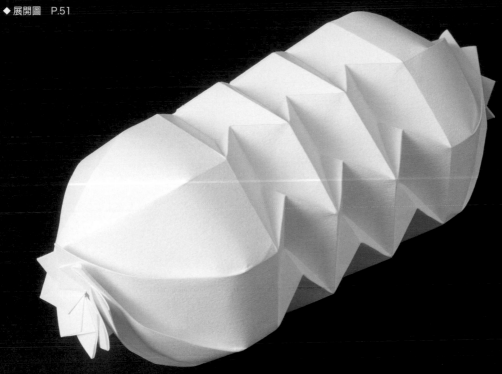

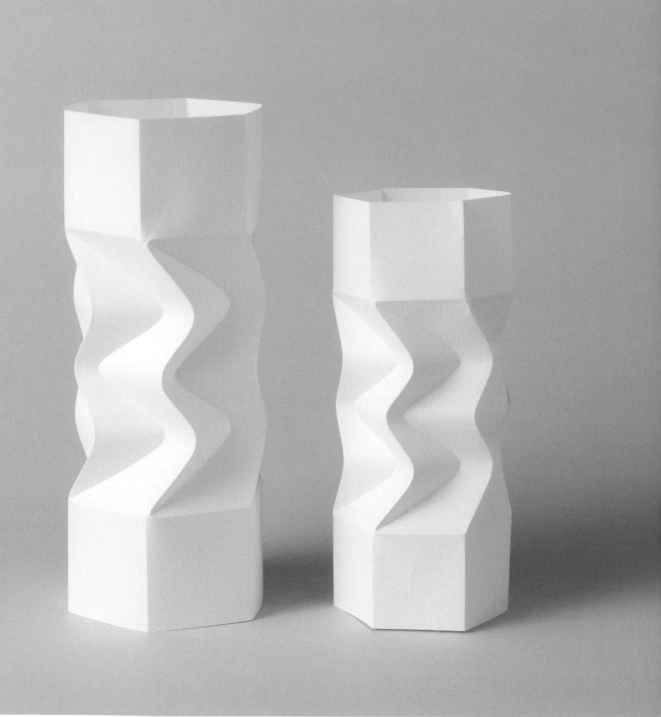

9 蜿蜒的六角柱

於側面配置著重複曲線的六角柱。如浮於水面上的水波紋設計，觀賞時能感受到沉穩的獨特氛圍。

◆ 作法　P.36　　　◆ 展開圖　P.52

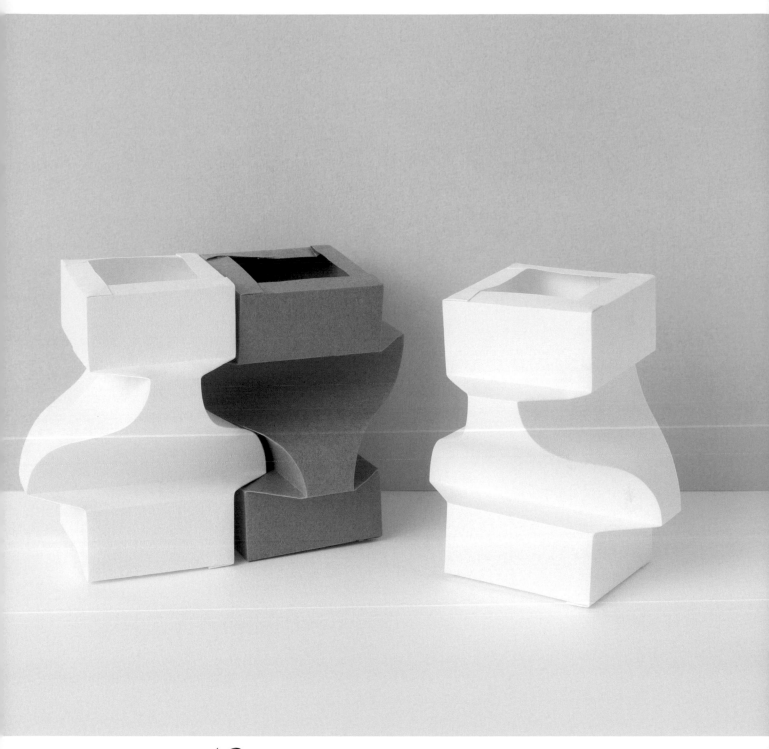

10 波浪四角柱組合

將相同形狀的區塊互相連結的組合式構造。
區塊與區塊間的接觸面呈現曲面，這正是唯
有曲線摺才能完成的設計。

◆ 作法　P.36　　　◆ 展開圖　P.53

禮 物 盒

藉由重疊紙瓣並加以扭轉，安定
型狀的獨特技法。本章將活用這
種技法的特徵，進一步以可以重
複開啟的禮物盒為設計主題。

11 橢圓球狀包裝法
4片紙瓣

減少「8片紙瓣的球體」（P.4）的紙
瓣數量，改變原型印象的作品。因為
減少了紙瓣的數量，蓋子的開闔也變
簡單了。

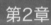

◆ 作法　P.30
　　　　　（ /_8片紙瓣的球體）
◆ 展開圖　P.50

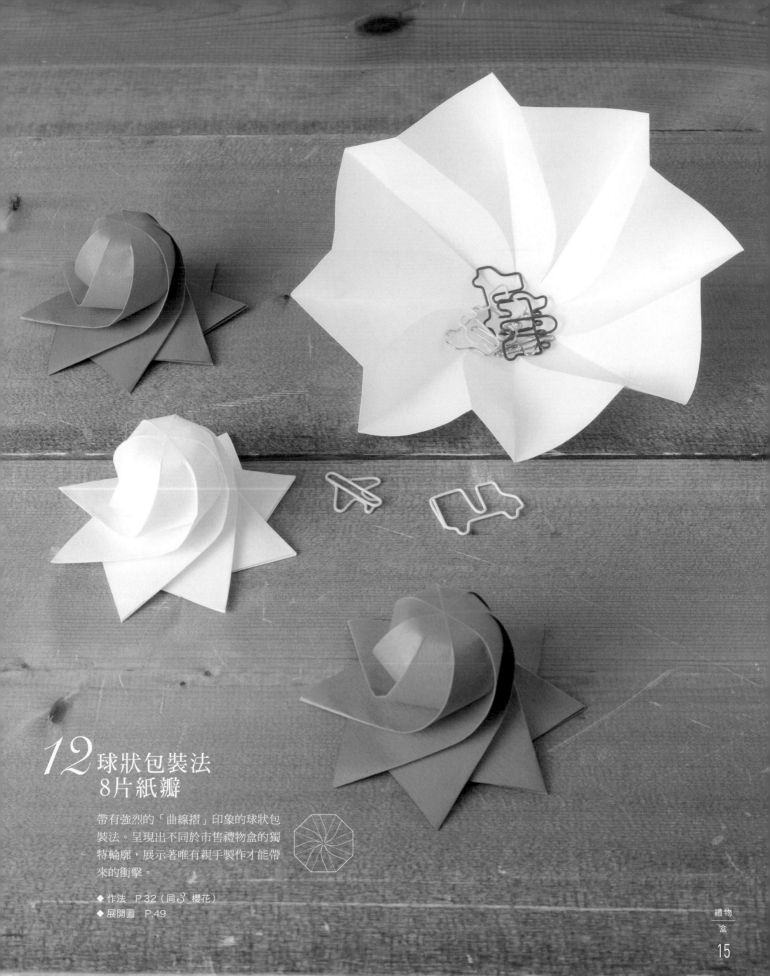

12 球狀包裝法
8片紙瓣

帶有強烈的「曲線摺」印象的球狀包
裝法。呈現出不同於市售禮物盒的獨
特輪廓，展示著唯有親手製作才能帶
來的衝擊。

◆ 作法　P.32（同 *3* 櫻花）
◆ 展開圖　P.49

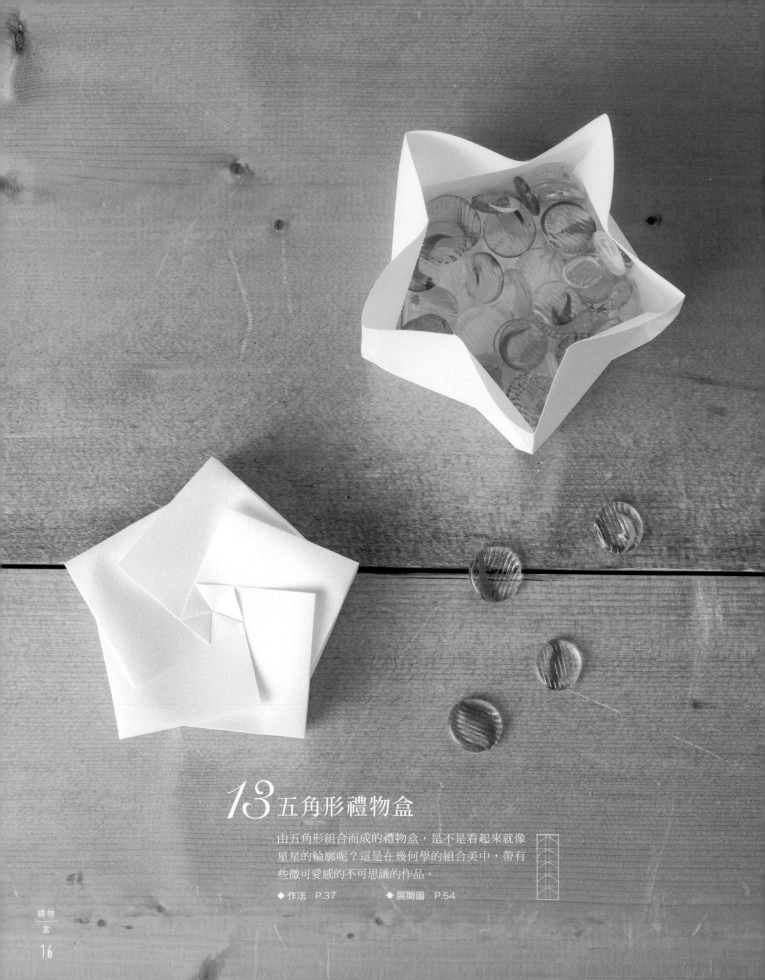

13 五角形禮物盒

由五角形組合而成的禮物盒，是不是看起來就像
星星的輪廓呢？這是在幾何學的組合美中，帶有
些微可愛感的不可思議的作品。

◆ 作法　P.37　　　　◆ 展開圖　P.54

14 車輪・10片紙瓣

只要增加「五角形禮物盒」的紙瓣，成品輪廓就
會大幅地接近圓形。就以這個呈現圓形且帶有溫
柔氛圍的禮物盒，乘載你的想念&滿懷的心意吧！

◆ 作法　P.37（同 13_五角形禮物盒）
◆ 展開圖　P.54

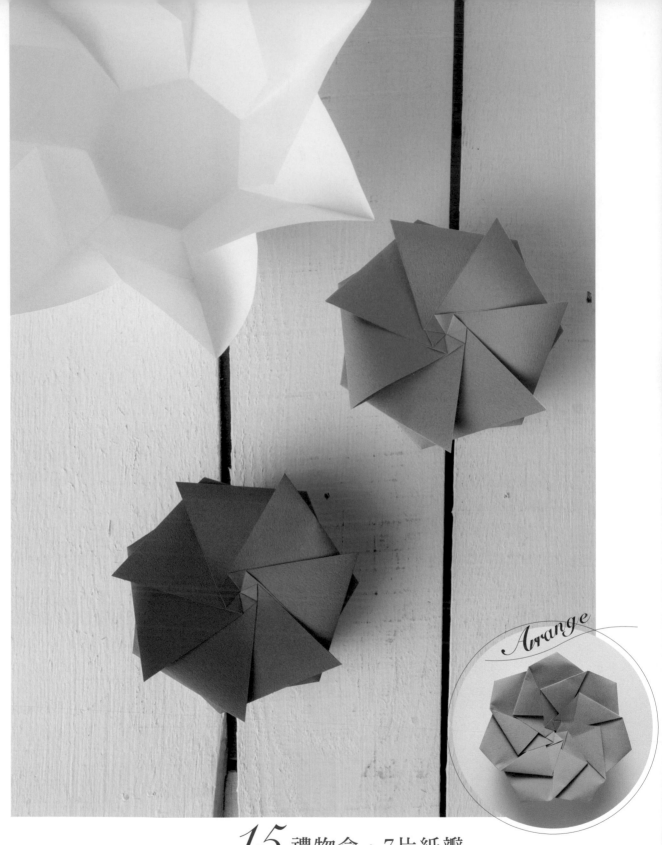

Arrange

15 禮物盒・7片紙瓣

簡潔且美麗,構造極為單純的禮物盒。PLUS追
加變化款:稍微改變紙瓣前端的摺法,就能創
造出全新的花樣喔!

◆ 作法　P.38　◆ 展開圖　P.55

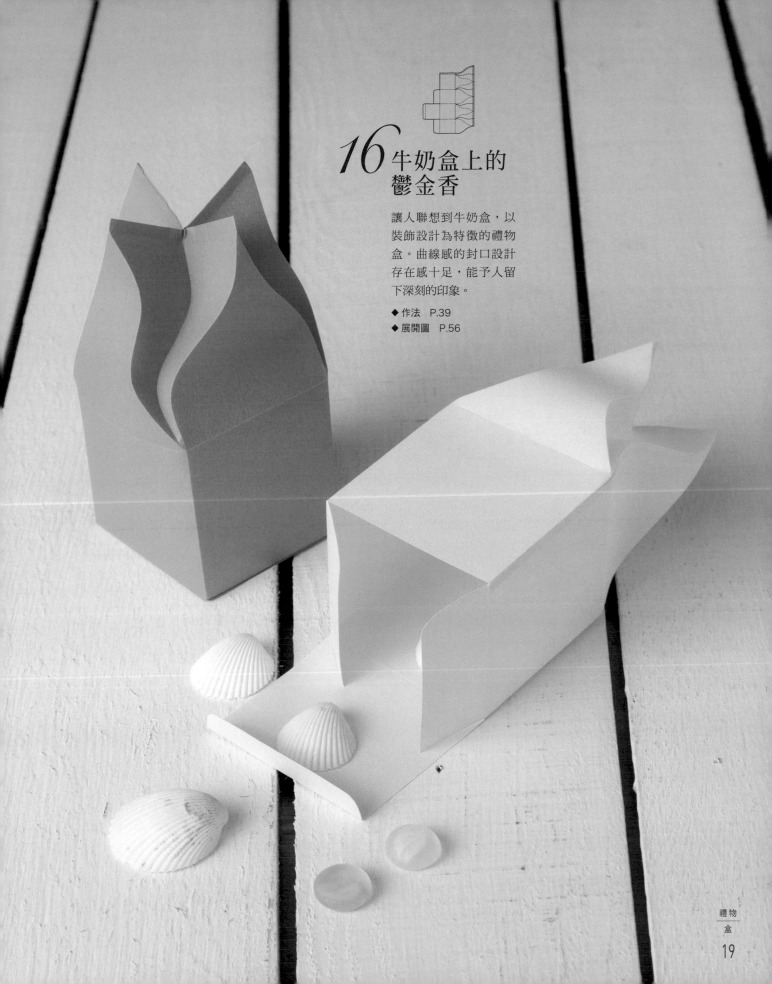

16 牛奶盒上的鬱金香

讓人聯想到牛奶盒，以裝飾設計為特徵的禮物盒。曲線感的封口設計存在感十足，能予人留下深刻的印象。

◆ 作法　P.39
◆ 展開圖　P.56

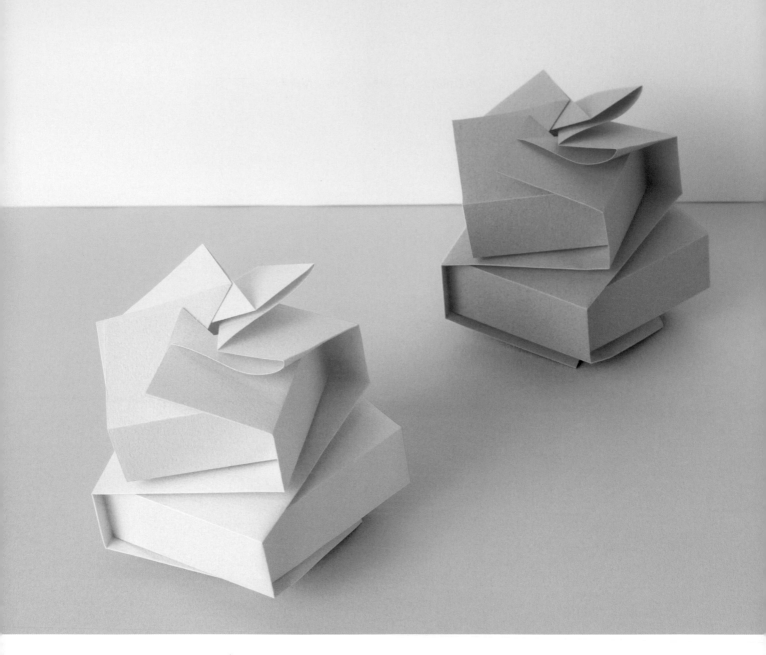

17 雙層五角形禮物盒

以「五角形禮物盒」（P.16）作法，摺疊出雙層效果
的禮物盒。藉由將第一、二層往相反方向扭轉使形狀
安定，是一件充滿設計巧思的作品。

◆ 作法　P.40　◆ 展開圖　P.57

 雙層六角形禮物盒

以「雙層五角形禮物盒」為基礎，再多加一個邊角的
作品。第一、二層的六邊形需錯開半圈後重疊，這是
製作雙層禮物盒的共同重點。

◆ 作法　P.40（同 *17*_雙層五角形禮物盒）
◆ 展開圖　P.58

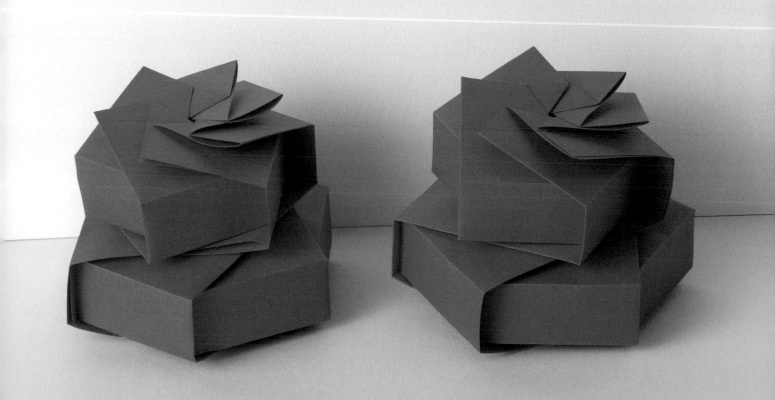

幾何意象

透過摺紙產生的重疊＆陰影，本章將介紹讓紙張的美麗提升到極致的意象創作。

19 星之陰影

藉由在紙張上刻畫摺溝的簡單工程＆簡潔俐落的美麗陰影構組而成。摺溝可說是這款作品的主角呢！

◆ 作法　P.41
◆ 展開圖　P.59

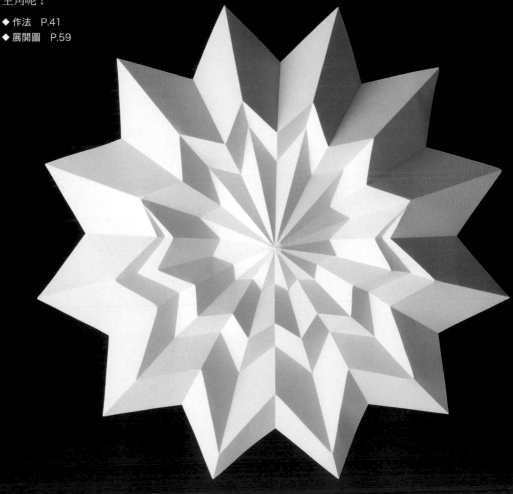

20 漩渦

不論怎麼組合，線條＆線條都像連接在一起的「漩渦」。注視著這沒有交錯、不間斷的曲線漩渦，就會有不可思議的感覺。

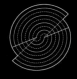

◆ 作法　P.42
◆ 展開圖　P.60

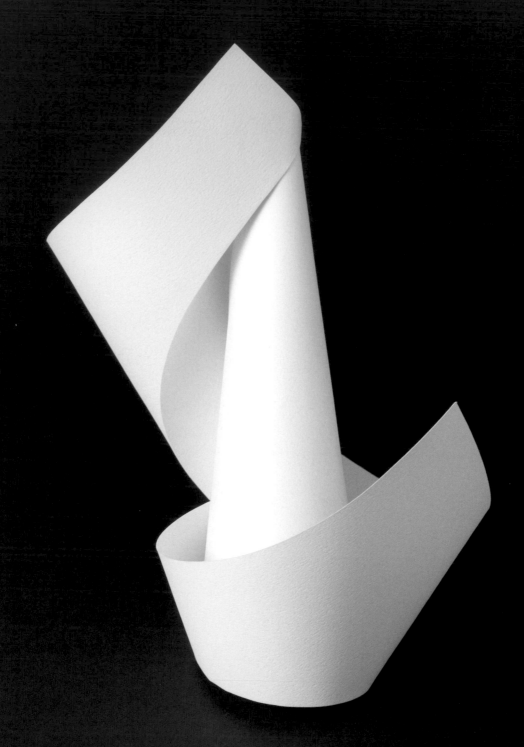

21 一彎曲線摺的意象創作（水芭蕉）

僅藉由一彎摺溝，型塑出因曲線而生的終極造型美。
請務必親自體驗這種在實作中觸及曲線摺奧祕的感
覺。

◆作法　P.41　◆展開圖　P.61

22 齒輪

不論是紙張重疊的正面或立體感的側面，都非常值
得賞玩。請根據注視的面向，享受變換欣賞焦點的
樂趣吧！

◆ 作法　P.43　◆ 展開圖　P.62

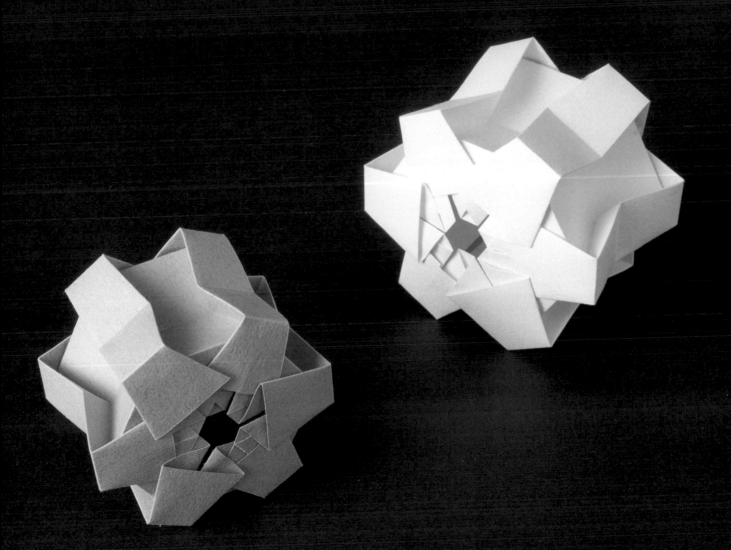

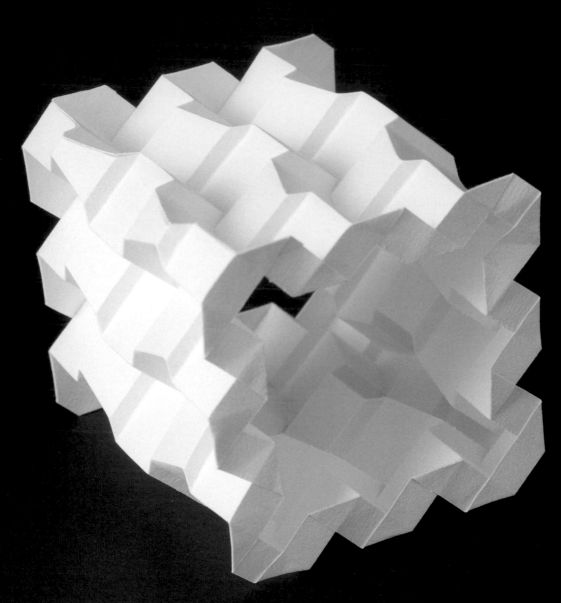

23 結晶的境界

除了享受作品本身的形狀之外，因表側凹凸而產生的微妙陰影也
擁有令人期待的樂趣。改變光源強弱、欣賞角度……請細細品味
這種可以隨著周圍條件的變化，衍生出不同風貌的作品吧！

◆ 作法　P.42　◆ 展開圖　P.62

24 勳章

並非借助陰影，而是以重複摺疊的手法演繹紙張風貌。即使是平面的設計，也能感受到畫面中蘊藏的深度。

◆ 作法　P.44　◆ 展開圖　P.63

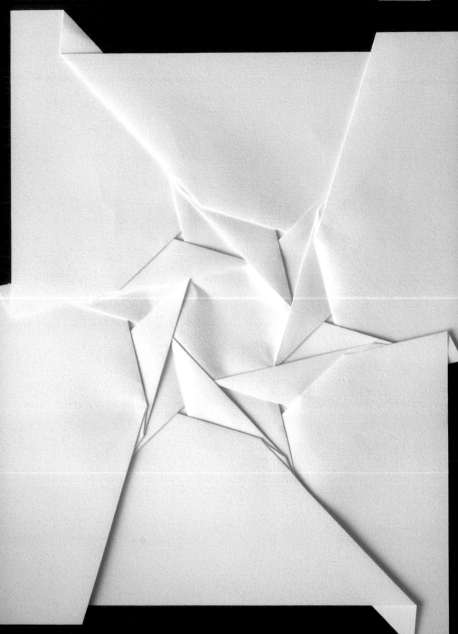

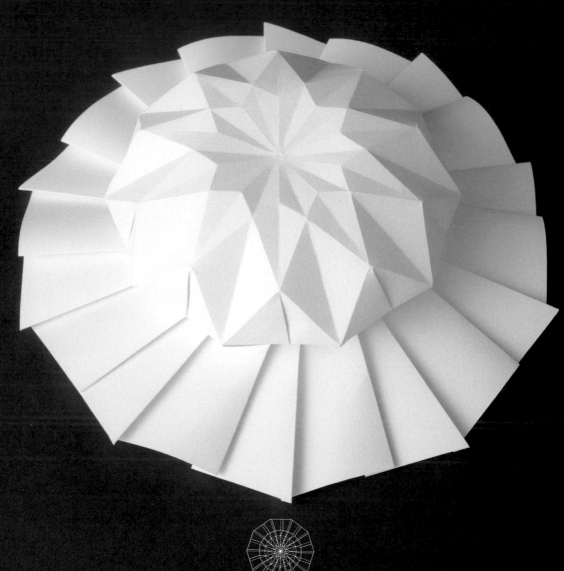

25鑽石切割帽子

作品名稱中的「鑽石切割」意指因摺溝的陰影
所帶來的視覺呈現。帽沿的部分則以深深地往
內摺入的技法結合紙瓣，即使不使用黏著劑也
能保持形狀的安定。

◆ 作法　P.44　◆ 展開圖　P.64

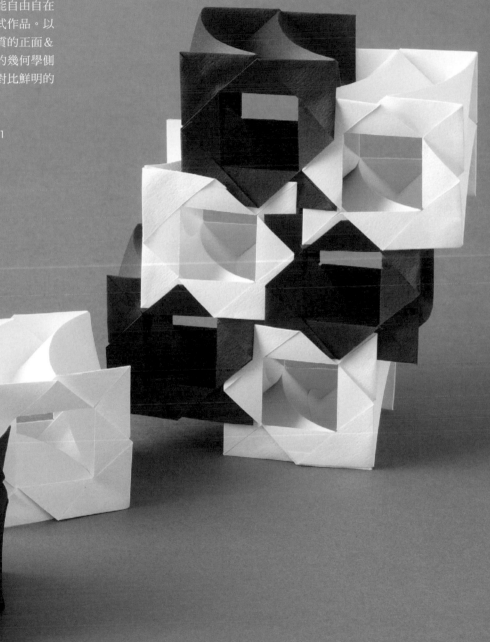

26曲線摺的
立體方塊組合

直立橫向皆能自由自在
堆疊的組合式作品。以
簡單且無機質的正面&
活用曲線摺的幾何學側
面，呈現出對比鮮明的
視覺印象。

◆ 作法　P.45
◆ 展開圖　P.61

8片紙瓣的球體

P.8　*5*_洋梨
P.14　*11*_橢圓球狀包裝法・4片紙瓣
作法皆同

展開圖
8片紙瓣的球體：P.46
西洋梨：P.46
橢圓球狀包裝法・4片紙瓣：P.50

參見P.3預先刻畫出摺溝。
並以刻畫摺溝的那一面為「裡」側。

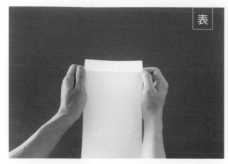

1. 從表側將①的直線全部摺好。

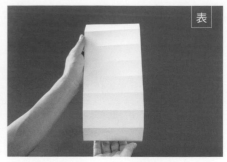

2. 將①全部摺好後的表側模樣。

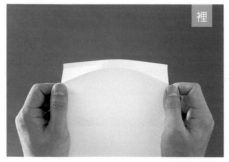

3. 將紙張翻面，從裡側將②的曲線全部摺好。

4. 將②全部摺好後的裡側模樣。

5. 黏合紙張兩端的黏份。

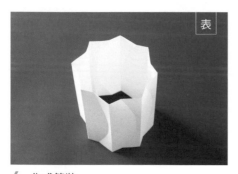

6. 作成筒狀。

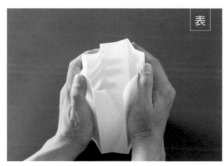

7. 如圖所示，以雙手圍合紙張。

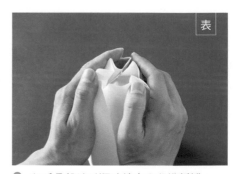

8. 如重疊般地以順時鐘方向收攏紙瓣。

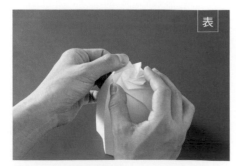

9. 全部收攏後的模樣。

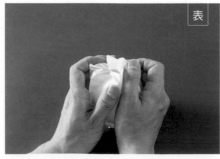

10. 另一側也依7至9的步驟收攏。（但改以逆時針方向進行）

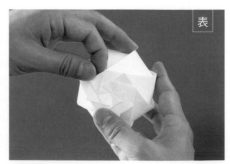

11. 調整紙瓣位置，完成！（*5*洋梨則需在最後貼上果梗）

雙球的連結

展開圖
雙球的連結：P.47

參見P.3預先刻畫出摺溝。
並以刻畫摺溝的那一面為「裡」側。

1. 從表側將①的直線全部摺好。

2. 將紙張翻面，從裡側將②的右半邊S曲線摺好。

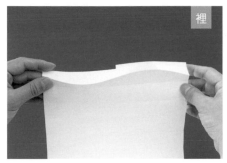

3. 將②的左半邊S曲線摺好。

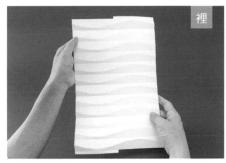

4. 步驟1至3完後的裡側模樣。

5. 改變紙張的方向，依序重疊①的直線＆②的S曲線，作出紙瓣。

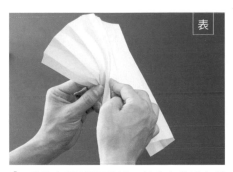

6. 重複步驟5相同作法，就會自然地在紙張中央產生逆時鐘方向的扭轉。

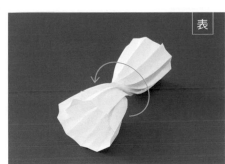

7. 持續步驟5·6，就會摺出圖示般中央完全扭轉的狀態，不需以手固定也不會散開。

8. 將黏份塗上膠水。

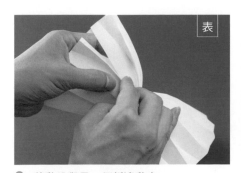

9. 將黏份與另一側紙邊黏合。

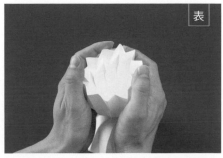

10. 參見P.30·8片紙瓣的球體的步驟7至9，以雙手圍合後，順時針方向收攏。

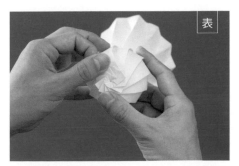

11. 調整收攏後的圓形。另一側也依步驟10相同作法操作，完成！

製作
方法

31

櫻花

(P.7　4_8片花瓣包裝法)
(P.15　12_球狀包裝法・8片紙瓣)
(作法皆同)

展開圖
櫻花：P.48
8片花瓣包裝法：P.48
球狀包裝法・8片紙瓣：P.49

參見P.3預先刻畫出摺溝。
並以刻畫摺溝的那一面為「裡」側。

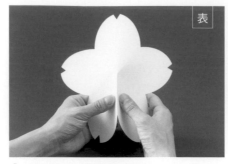

1. 從表側將①的直線全部摺好。

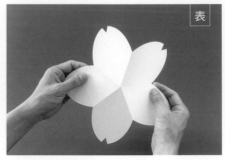

2. 將①全部摺好後的表側模樣。

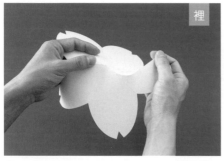

3. 將紙張翻面，從裡側將②的曲線全部摺好。

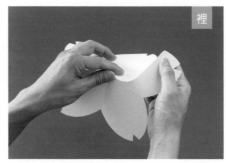

4. 特別注意中央部位務必確實地摺出痕跡。

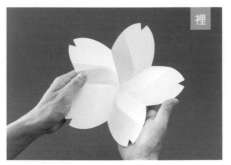

5. 將②全部摺好後的裡側模樣。

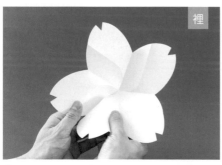

6. 如圖所示將②的曲線往旁側的紙片靠近，再次確認摺痕。

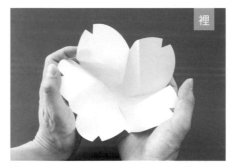

7. 雙手圍合紙張，將紙張以逆時鐘方向收攏。

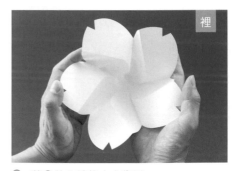

8. 將②的曲線往中央靠近。

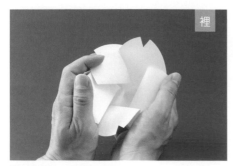

9. 如圖所示重疊紙瓣。

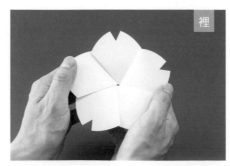

10. 將作品收攏至看不見中間孔洞的模樣。

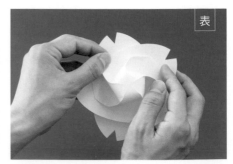

11. 翻面，將摺好的紙瓣形狀整理漂亮，完成！

鮮奶油

展開圖
鮮奶油：P.49

參見P.3預先刻畫出摺溝。
並以刻畫摺溝的那一面為「裡」側。

1. 從表側將①的直線&曲線全部摺好。

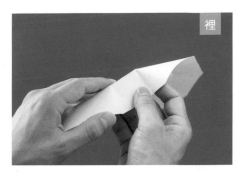

2. 將紙張翻面，從裡側將③的直線摺好。

3. 結合①的曲線&③的直線，如圖所示確實地作出摺痕。

4. 從裡側將②的直線&曲線摺好。

5. 將兩個相近的②曲線互相壓近，確實作出摺痕。

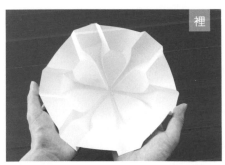

6. 依步驟1至5相同作法，分別摺好六組區塊後的裡側模樣。

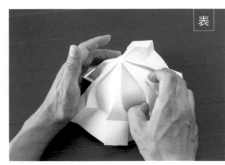

7. 將紙張翻面，利用表側的摺痕作出①的立體紙瓣。

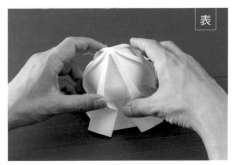

8. 等到大部分紙瓣都完成後，以雙手圍合作品往內收攏。

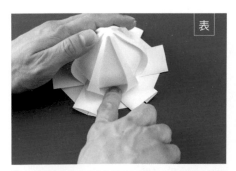

9. 將手指放入圖中指示位置，確實作出摺痕，整理作品形狀。

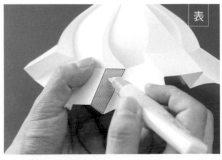

10. 將黏份塗上膠水，固定外側的12處紙瓣。

11. 翻面後將內側黏份塗上膠水，固定12處紙瓣，完成！

7

水車

展開圖
水車：P.50

參見P.3預先刻畫出摺溝。
並以刻畫摺溝的那一面為「裡」側。

1. 從表側將①的直線全部摺好。

2. 將紙張翻面，從裡側將②的曲線摺好。訣竅是如圖所示摺出一個大的直立圓弧形。

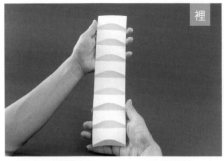

3. 步驟**1**・**2**全部摺好後的裡側模樣。

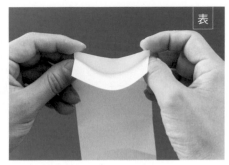

4. 以段摺將①與②作出紙瓣。

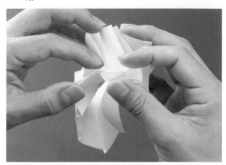

5. 以相同摺法摺製其他紙瓣。

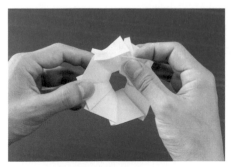

6. 完成所有紙瓣的模樣。

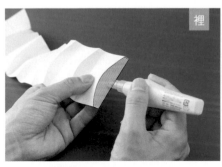

7. 暫時鬆開作品，將黏份塗上膠水。

8. 將黏份與另一側紙邊黏合。

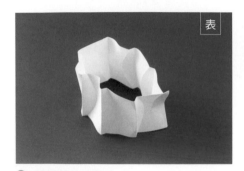

9. 使紙張呈圓筒狀。

10. 重疊紙瓣，慢慢地將作品調整回步驟6的模樣。

11. 以手指夾住紙瓣上的圓弧，調整圓弧形狀，完成。

伸縮膠囊

展開圖
伸縮膠囊：P.51

參見P.3預先刻畫出摺溝。
並以刻畫摺溝的那一面為「裡」側。

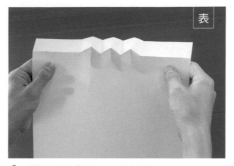

1. 從表側將①的直線全部摺好。

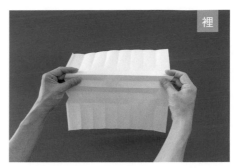

2. 將紙張翻面，從裡側將②③的直線全部摺好。

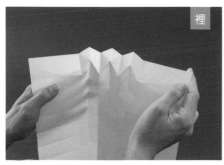

3. 將④的直線全部摺好。

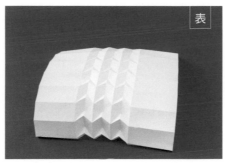

4. 步驟1至3全部摺好後的表側模樣。

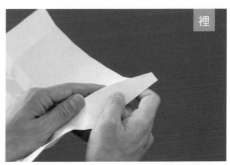

5. 將紙張翻面，從裡側將⑤的曲線全部摺好。

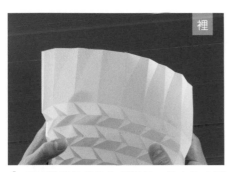

6. 將8道⑤的曲線全部摺好。⑥也依步驟5·6相同作法摺製。

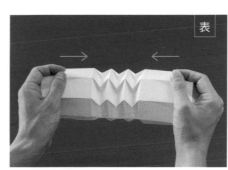

7. 將紙張捲成圓筒狀，從左右兩側往中央輕壓以確認摺痕。

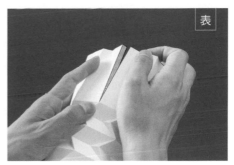

8. 黏合兩端的黏份，將紙張固定成圓筒狀。

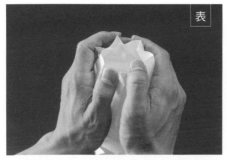

9. 參見P.30·8片紙瓣的球體步驟7至9，雙手圍合作品，以逆時鐘方向收攏開口。

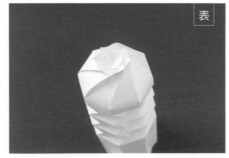

10. 收攏開口後的模樣。

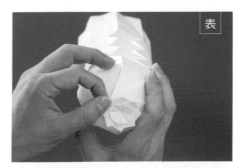

11. 調整收攏處的形狀。另一側也依步驟9·10相同作法，以逆時鐘方向收攏開口，完成！

製作
方法

P.12

9
蜿蜒的六角柱

展開圖
蜿蜒的六角柱：P.52

參見P.3預先刻畫出摺溝。
並以刻畫摺溝的那一面為「裡」側。

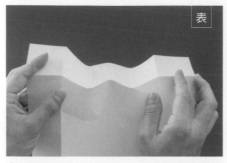

1. 從表側將①的直線＆②的曲線全部摺好。

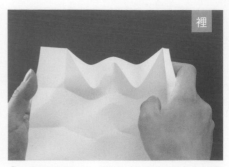

2. 將紙張翻面，從裡側將③的曲線全部摺好。

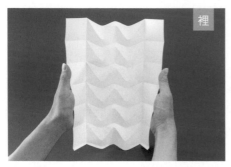

3. 步驟1・2全部摺好後的裡側模樣。

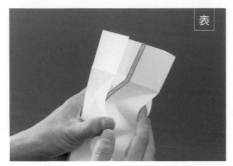

4. 將黏份塗上膠水，和另一端的黏份黏合，使作品呈圓筒狀。

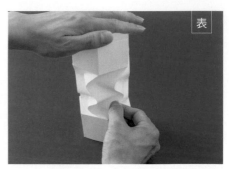

5. 從上方緩緩地持續往下壓＆調整紙瓣形狀，完成！

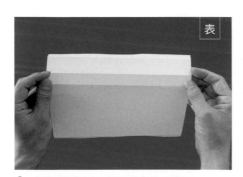

1. 從表側將①②③的直線全部摺好。

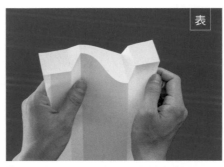

2. 從表側將④的直線＆曲線如圖所示摺好。

P.13

10
波型四角柱組合

展開圖
波浪四角柱組：P.53

參見P.3事先刻畫出摺溝。
並以刻畫摺溝的那一面為「裡」側。

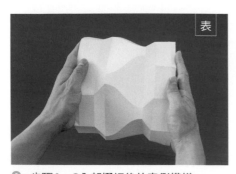

3. 步驟1・2全部摺好後的表側模樣。

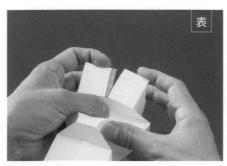

4. 將黏份塗上膠水，與另一端的黏份黏合，使作品呈筒狀。

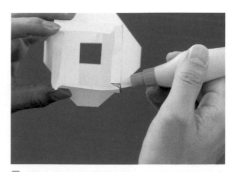

5. 將上下角落處的8個三角形以逆時針方向翻開＆塗上膠水黏合，完成！

五角形禮物盒

(P.17　14_車輪・10片紙瓣)
作法亦同

展開圖
五角形禮物盒：P.54
車輪・10片紙瓣：P.54

參見P.3預先刻畫出摺溝。
並以刻畫摺溝的那一面為「裡」側。

1. 從表側將①的直線摺好。

2. 將①全部摺好後的表側模樣。

3. 將②的2道直線摺好。

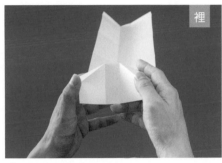

4. 將紙張翻面，從裡側將③的直線全部摺好。

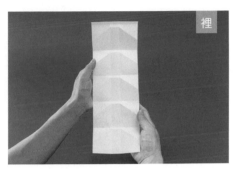

5. ③的直線全部摺好的模樣。

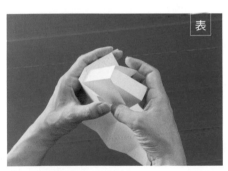

6. 將紙張翻面，從表側將①和③的摺痕如圖所示組合起來。

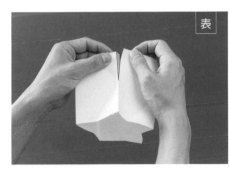

7. 將作品暫時鬆開，以膠水黏合黏份。

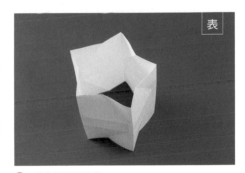

8. 使紙張呈筒狀。

9. 參見P.30・8片紙瓣的球體的步驟7至9，雙手圍合作品，以順時鐘方向將開口收攏。

10. 調整收攏處的形狀。

11. 另一側則以逆時鐘方向，依步驟9・10相同作法收攏，完成！

製作
方法

禮物盒
7片紙瓣

展開圖
禮物盒・7片紙瓣：P.55

參見P.3預先刻畫出摺溝。
並以刻畫摺溝的那一面為「裡」側。

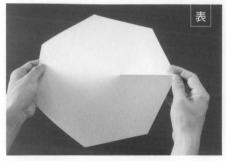

1. 從表側將①的直線全部摺好。

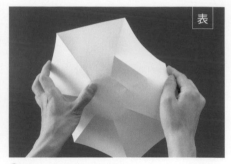

2. 將②的直線全部摺好。

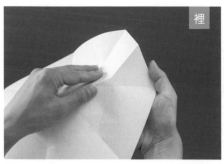

3. 將紙張翻面，從裡側將③的直線全部摺好。

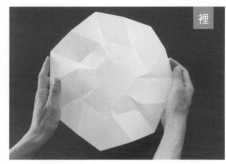

4. 步驟1至3完成後的裡側模樣。

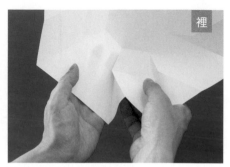

5. 將七角形的角摺往外側。

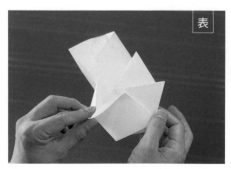

6. 圖示為正在將第4個角摺往外側的模樣。

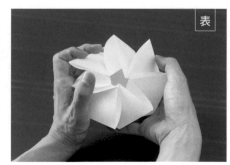

7. 7個角都摺往外側的模樣。

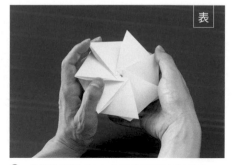

8. 收攏紙瓣直至中央的孔洞看不見為止。

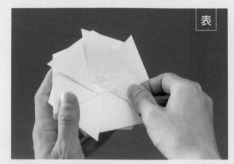

9. 將外圍的7個角對齊中央小七角形的邊角，往內摺疊。

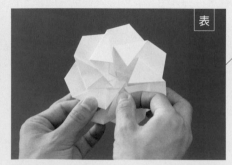

10. 將步驟9內摺的角塞入摺縫之間，7個角摺法皆同。完成！

加點小變化吧！

如果維持步驟8的模樣，開口會呈現可自由打開的狀態。
但若依步驟9・10摺疊，則可作出形狀漂亮，且中央帶有美麗花紋的設計。

牛奶盒上的鬱金香

展開圖
牛奶盒上的鬱金香：P.56

參見P.3預先刻畫出摺溝。
並以刻畫摺溝的那一面為「裡」側。

1. 從表側將4道①的直線摺好。

2. 將②的直線摺好。

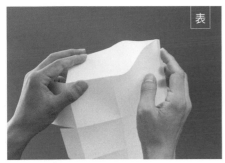

3. 將③的曲線摺好。

4. 將紙張翻面，從裡側將④的曲線摺好。

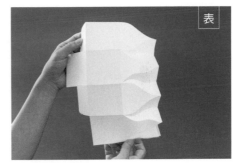

5. 步驟2至4完成後的表側模樣。

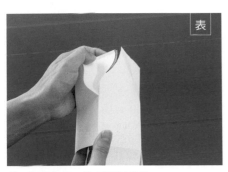

6. 黏合黏份，使紙張呈筒狀。

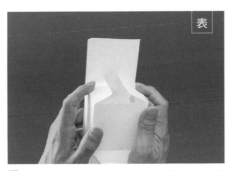

7. 下側左右兩邊的紙片，依摺痕往內摺疊。

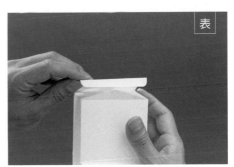

8. 蓋上蓋子。

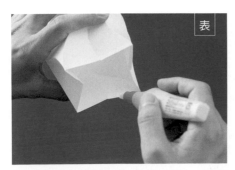

9. 製作上方的鬱金香。將黏份塗上一圈細細的膠水。

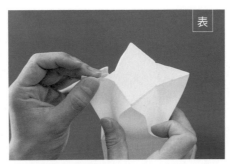

10. 如圖所示以手指捏壓，黏合黏份。

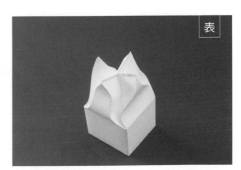

11. 黏合4片紙瓣，完成！

雙層五角形禮物盒

(P.21 *18*_雙層六角形禮物盒)
作法亦同

展開圖
雙層五角形禮物盒：P.57
雙層六角形禮物盒：P.58

參見P.3預先刻畫出摺溝。
並以刻畫摺溝的那一面為「裡」側。

1. 從表側將①的直線全部摺好。

2. 將4道②的直線摺好。

3. 將紙張翻面，從裡側將③的直線全部摺好。

4. ③的直線全部摺好後的裡側模樣。

5. 將紙張翻面，藉由表側①和③的摺痕，使紙張自中央形成逆時針方向的扭轉。

6. 將上方5個角落的紙瓣全部往外摺，完成作品中央的扭轉狀態。

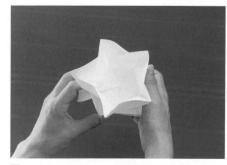

7. 俯視步驟6時，中央會有一個五角形的扭轉，扭轉的上下方各連接著大小不同的筒狀物。

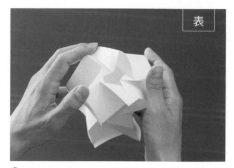

8. 參見P.30·8片紙瓣的球體的步驟7至9，以雙手圍合大筒狀物，並依順時鐘方向收攏開口。

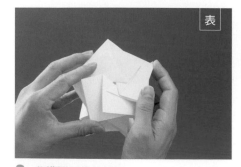

9. 收攏開口後的模樣。

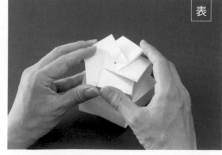

10. 依步驟8·9相同作法，收攏小筒狀物。

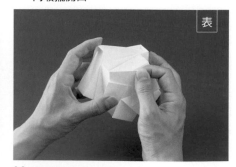

11. 調整收攏處的形狀，完成！

P.22 *19*

星之陰影

展開圖
星之陰影：P.59

參見P.3預先刻畫出摺溝。
並以刻畫摺溝的那一面為「裡」側。

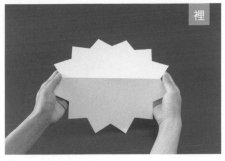

1. 從裡側將穿過中心的所有直線全部摺好。

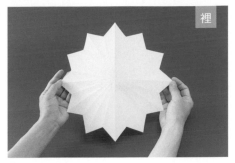

2. 摺好通過中心的所有直線的模樣。

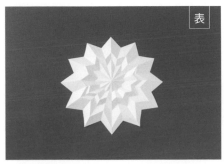

3. 將紙張翻面，將剩餘的直線全部摺好。

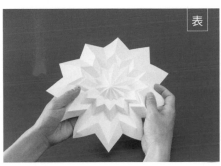

4. 手持紙張左右兩側，緩緩地往中央擠壓集中。

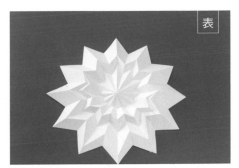

5. 重複步驟**4**作法進行調整，直至適當地浮出陰影，完成！

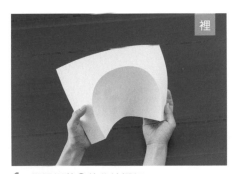

1. 從裡側將①的曲線摺好。

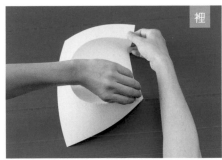

2. 改變紙張方向，如圖所示以手扶住作品。

P.24 *21*

一彎曲線摺的意象創作
（水芭蕉）

展開圖
一彎曲線摺的意象創作（水芭蕉）：P.61

參見P.3預先刻畫出摺溝。
並以刻畫摺溝的那一面為「裡」側。

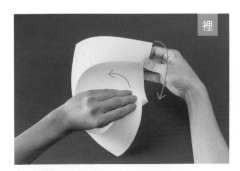

3. 將雙手往箭頭方向分別移動。

4. 將作品扭轉至展開圖的a‧a'的內側與b‧b'互相接觸。

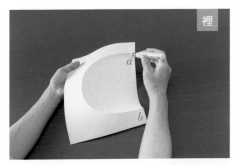

5. 在a‧b的位置塗上膠水，將作品依步驟**4**的作法扭轉&黏合a‧b點，完成！

P.23 *20*

漩渦

展開圖
漩渦：P.60

參見P.3預先刻畫出摺溝。
並以刻畫摺溝的那一面為「裡」側。

1. 從裡側將①的曲線摺好。

2. 將紙張翻面,從表側將中央②的S曲線摺好。

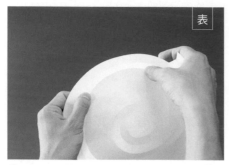

3. 摺好③的曲線,並將其與步驟2的②S曲線連結。

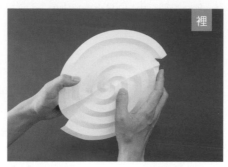

4. 將④的直線分別進行山摺&谷摺。

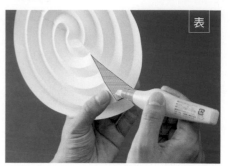

5. 黏合黏份,固定作品形狀,完成!

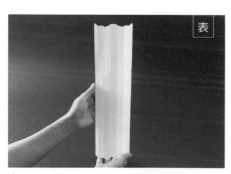

1. 從表側將①的直線全部摺好。

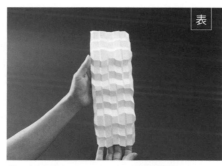

2. 繼續摺好②的直線後的表側模樣。

P.26 *23*

結晶的境界

展開圖
結晶的境界：P.62

參見P.3預先刻畫出摺溝。
並以刻畫摺溝的那一面為「裡」側。

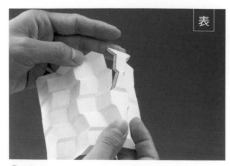

3. 黏合黏份,使紙張呈筒狀。

4. 將作品放在桌上,從上方全面地輕輕下壓,調整作品形狀。

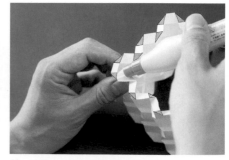

5. 以膠水固定紙張重疊的部分,完成!

齒輪

展開圖
齒輪：P.62

參見P.3預先刻畫出摺溝。
並以刻畫摺溝的那一面為「裡」側。

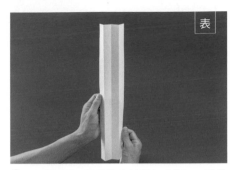

1. 從表側將2道①的直線進行山摺，1道②的直線進行谷摺。

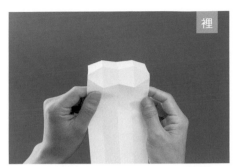

2. 將紙張翻面，從裡側將③的直線摺好。

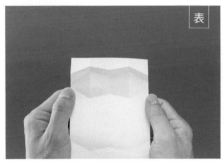

3. 將紙張翻面，從表側將④的直線摺好。

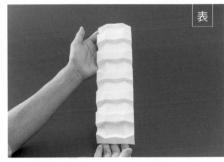

4. 步驟**2**・**3**完成後的表側模樣。

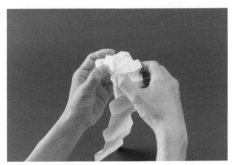

5. 將紙張左右兩側往下摺，作出齒輪的形狀。

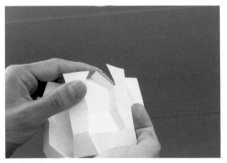

6. 黏合黏份。

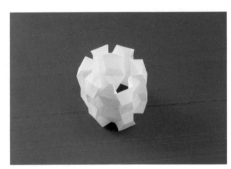

7. 黏合黏份後，紙張呈圓筒狀。

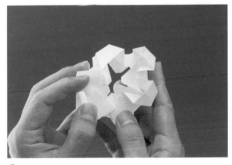

8. 依步驟**5**作法進行摺製。

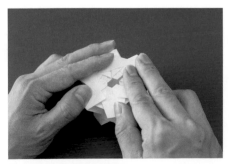

9. 使作品呈圖示模樣。

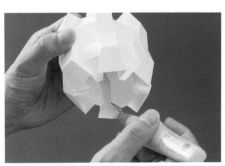

10. 以膠水固定內側重疊的部分。

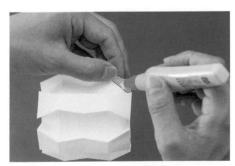

11. 外側重疊的部分也以膠水固定，完成！

製作
方法

P.27 *24*

勳章

展開圖
勳章：P.63

參見P.3預先刻畫出摺溝。
並以刻畫摺溝的那一面為「裡」側。

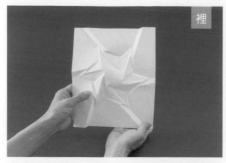

1. 作出所有的摺痕，使紙張裡側面如圖所示。

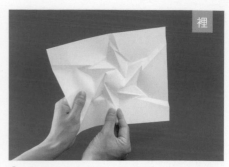

2. 將透過①和②作出的紙瓣以逆時針方向扭轉。

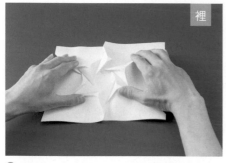

3. 摺至一定程度後，注意不要讓扭轉的痕跡不見，將紙張置於桌面上準備進行下一個步驟。

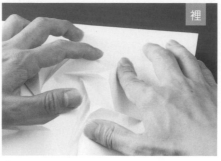

4. 為了使6個等邊三角形清楚浮現，須以逆時針方向扭轉。

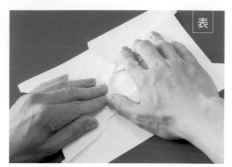

5. 在重疊整齊的地方作出摺痕後，將紙張翻面，完成！

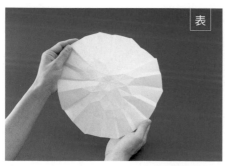

1. 作出所有的摺痕，使紙張表側面如圖所示。

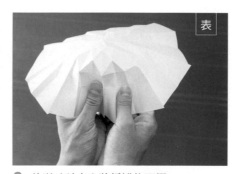

2. 依逆時針方向將紙瓣往下摺。

P.28 *25*

鑽石切割帽子

展開圖
鑽石切割帽子：P.64

參見P.3預先刻畫出摺溝。
並以刻畫摺溝的那一面為「裡」側。

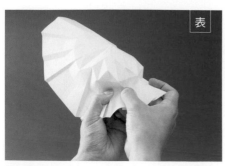

3. 將下倒的紙瓣一個接一個地進行壓摺。

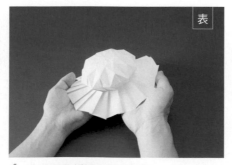

4. 完成所有紙瓣的倒下壓摺。

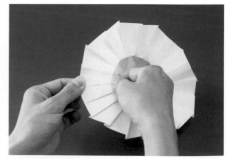

5. 將作品翻面，從內側確實地作出摺痕&整理形狀，完成！

曲線摺的
立體方塊組合

展開圖
曲線摺的立體方塊組合：P.61

參見P.3預先刻畫出摺溝。
並以刻畫摺溝的那一面為「裡」側。

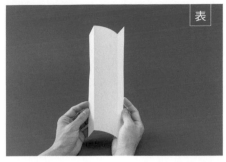

1. 從表側將①的直線進行山摺，②的直線進行谷摺。

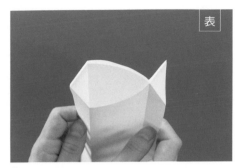

2. 將③的曲線摺好。

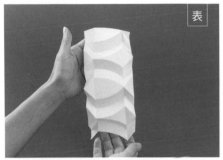

3. 完成全部摺痕後的表側模樣。

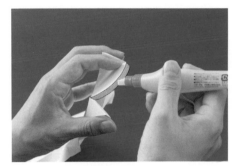

4. 將黏份塗上膠水。

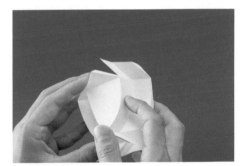

5. 將黏份與另一側紙邊黏合。

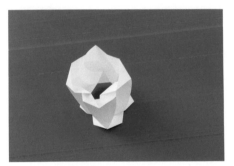

6. 使紙張呈筒狀。

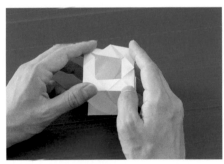

7. 將往上浮起的部分下壓，作出四角形。

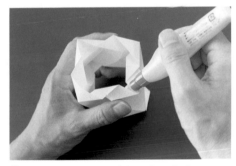

8. 自內側塗上膠水黏合固定，完成！

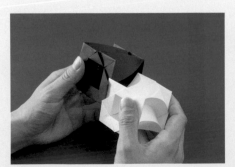

❶ 將兩作品依圖示方向交互插入。

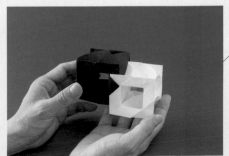

❷ 將兩作品確實插入接合。組裝3個以上的作品時，組裝方法亦同。

組合方法

作出數個作品後，就能體驗自由組裝的變化型態。請盡情享受這種零件構造般特有的組合樂趣吧！

8片紙瓣的球體

作法　P.30
材料　A4丹迪紙
　　　膠水

放大 130%

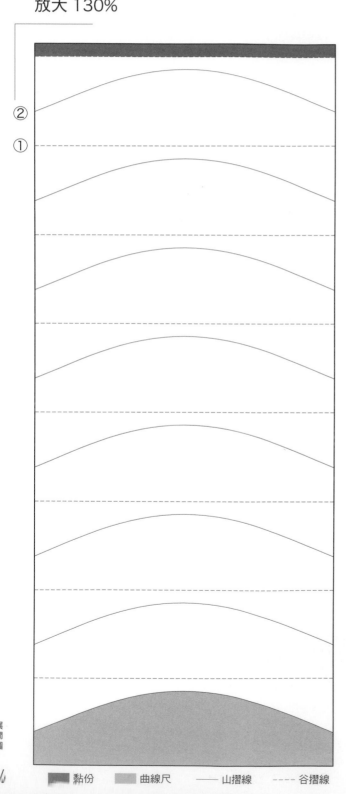

② ①

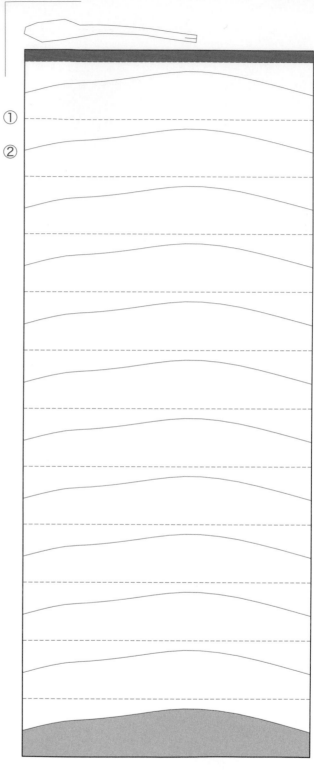

① ②

西洋梨

作法　P.30（同／_8片紙瓣的球體）
材料　A3丹迪紙
　　　膠水

放大 190%

展開圖

■ 黏份　　■ 曲線尺　　—— 山摺線　　---- 谷摺線

P.5

2

雙球的
連結

作法　P.31
材料　A3丹迪紙
　　　膠水

放大 160%

② ①

■ 黏份　　■ 曲線尺　　—— 山摺線　　---- 谷摺線

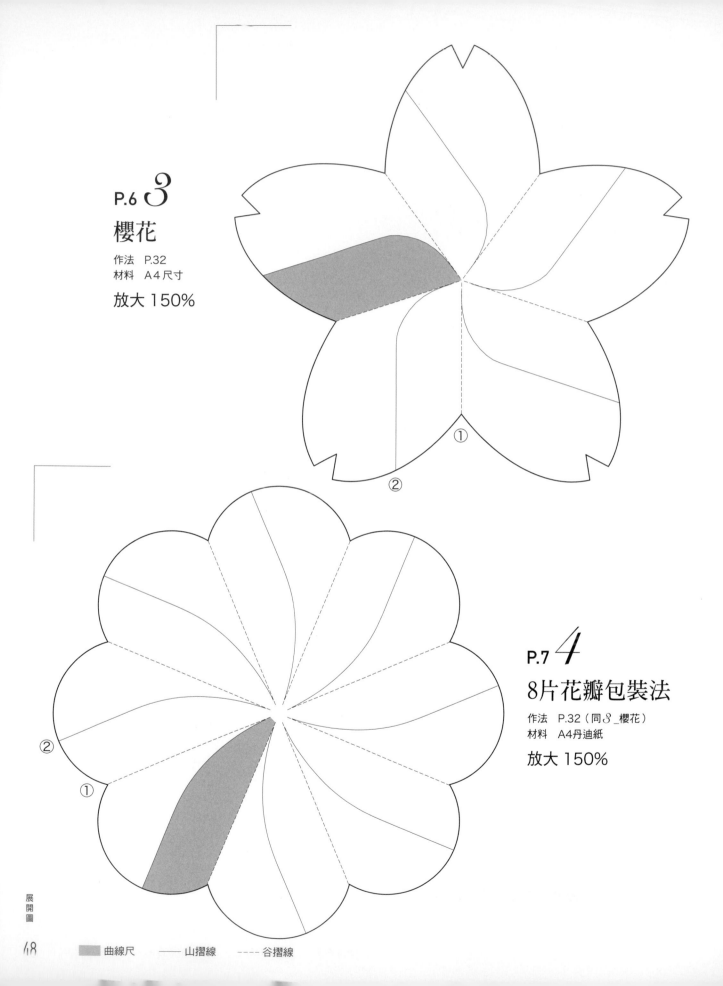

P.6 *3*

櫻花

作法　P.32
材料　A4尺寸

放大 150%

①

②

P.7 *4*

8片花瓣包裝法

作法　P.32（同 *3* _櫻花）
材料　A4丹迪紙

放大 150%

②

①

展
開
圖

　　■ 曲線尺　　── 山摺線　　---- 谷摺線

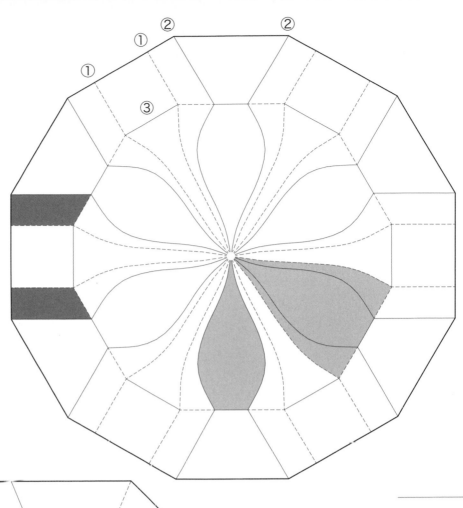

P.9 *6*

鮮奶油

作法　P.33
材料　A4丹迪紙
　　　膠水

放大 150%

※此放大倍率為P.9欣賞圖中，
　大尺寸的作品。

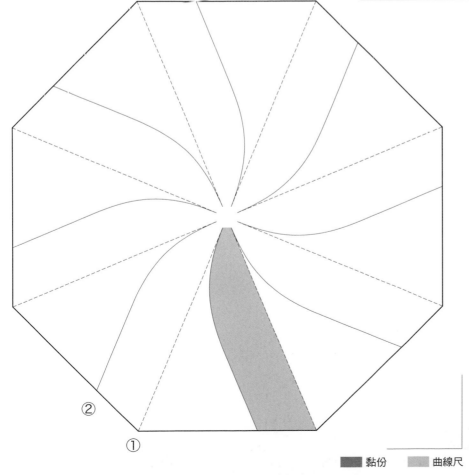

P.15 *12*

球狀包裝法
8片紙瓣

作法　P.32（同*3*_櫻花）
材料　A4丹迪紙

放大 150%

黏份　　曲線尺　　—— 山摺線　　--- 谷摺線

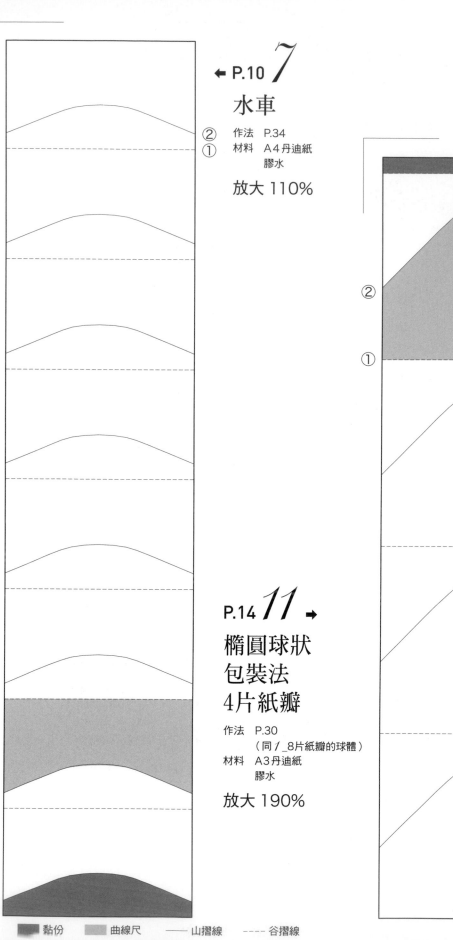

← P.10 **7**

水車

② 作法　P.34
① 材料　Ａ4丹迪紙
　　　　膠水

放大 110%

P.14 **11** →

橢圓球狀
包裝法
4片紙瓣

作法　P.30
　　　（同 1_8片紙瓣的球體）
材料　Ａ3丹迪紙
　　　膠水

放大 190%

展
開
圖

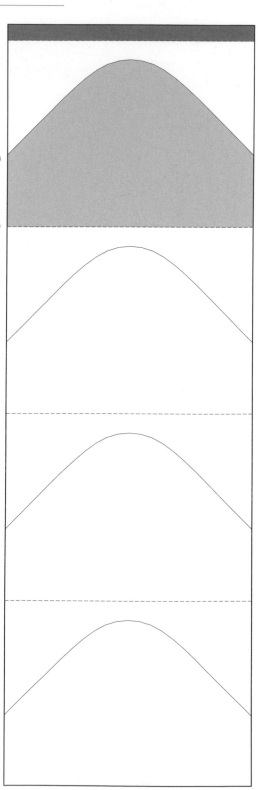

■ 黏份　　■ 曲線尺　　—— 山摺線　　---- 谷摺線

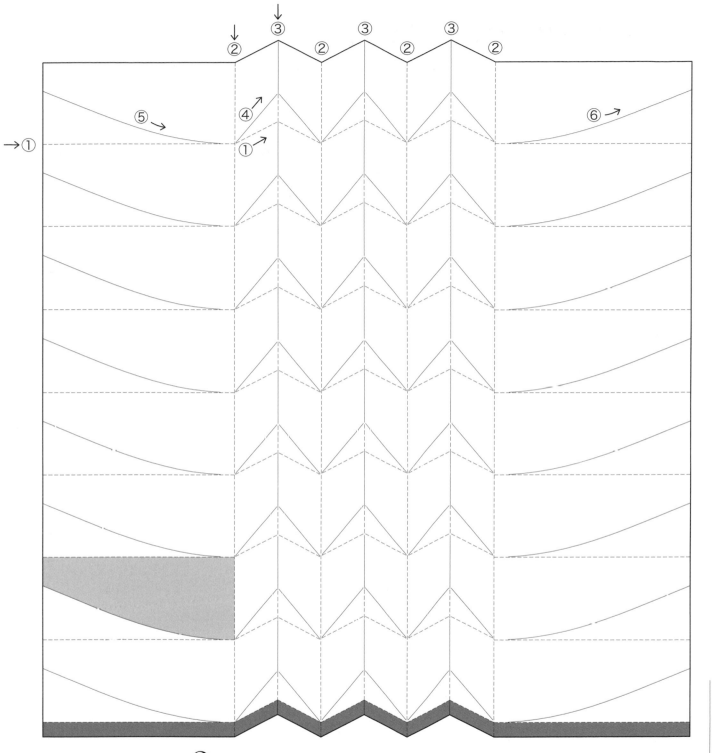

P.11 8

伸縮膠囊

作法　P.35
材料　A3丹迪紙
　　　膠水

放大 150%

■ 黏份　　■ 曲線尺　　── 山摺線　　---- 谷摺線

9 蜿蜒的六角柱

作法　P.36
材料　A3丹迪紙・膠水

放大 160%　※此放大倍率為P.12欣賞圖中，大尺寸的作品。

① ②

②→

③→

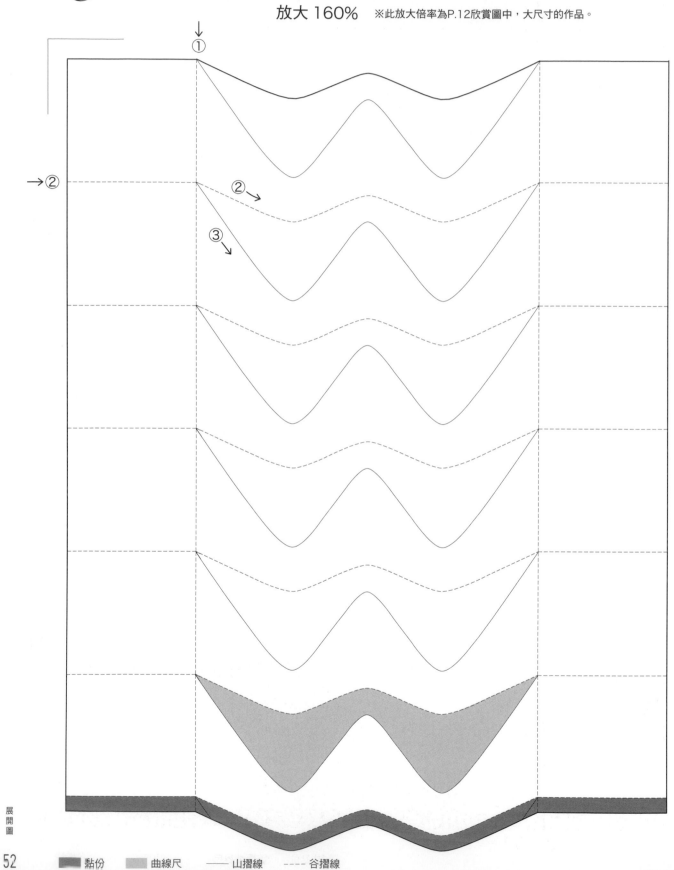

展開圖

▆ 黏份　▆ 曲線尺　── 山摺線　---- 谷摺線

作法　P.36
材料　A4丹迪紙・膠水

放大 110%

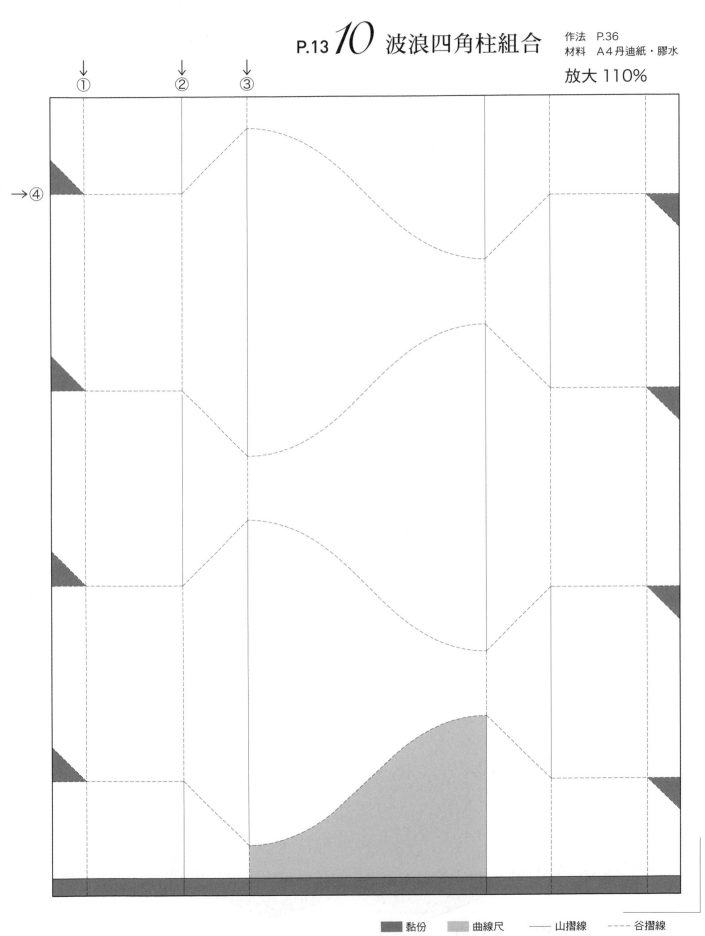

展開圖

■ 黏份　　■ 曲線尺　　—— 山摺線　　----- 谷摺線

53

13

五角形禮物盒

作法　P.37
材料　A4丹迪紙・膠水

放大 130%

P.17 *14*

車輪・10片紙瓣

作法　P.37（同 *13* _五角形禮物盒）
材料　A3丹迪紙・膠水

放大 200%

展
開
圖

■ 黏份　　—— 山摺線　　---- 谷摺線

禮物盒
7片紙瓣

作法　P.38
材料　A3丹迪紙

放大 160%

① ③

② →

② →

牛奶盒上的
鬱金香

作法　P.39
材料　A3丹迪紙
　　　膠水

放大 150%

■ 黏份　　■ 曲線尺　　── 山摺線　　--- 谷摺線

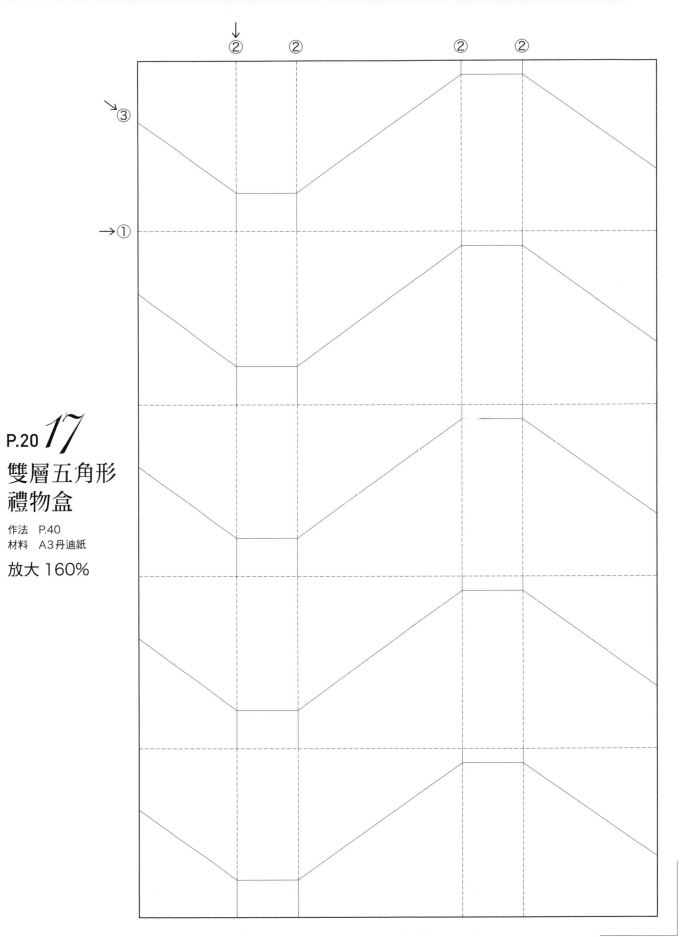

P.20 *17*

雙層五角形
禮物盒

作法　P.40
材料　A3丹迪紙

放大 160%

—— 山摺線　----- 谷摺線

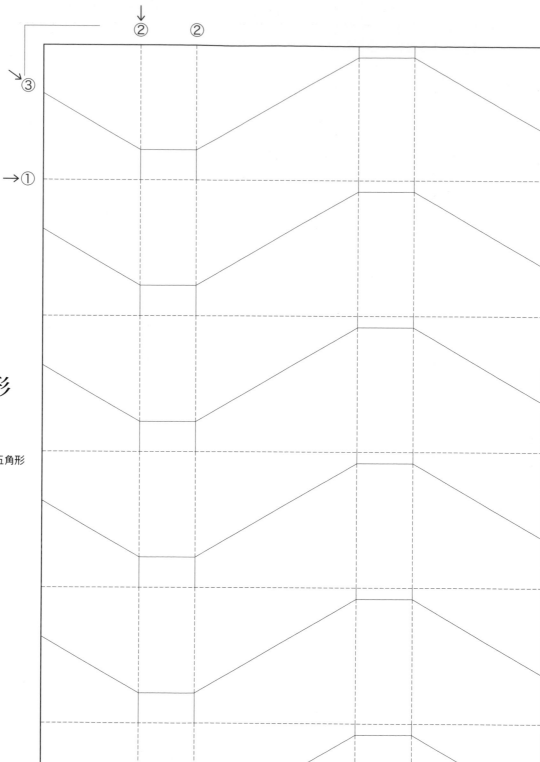

③

①

P.21 *18*

雙層六角形
禮物盒

作法　P.40
　　　（同 *17*_雙層五角形
　　　　　禮物盒）
材料　A3丹迪紙

放大 170%

展
開
圖

　　—— 山摺線　---- 谷摺線

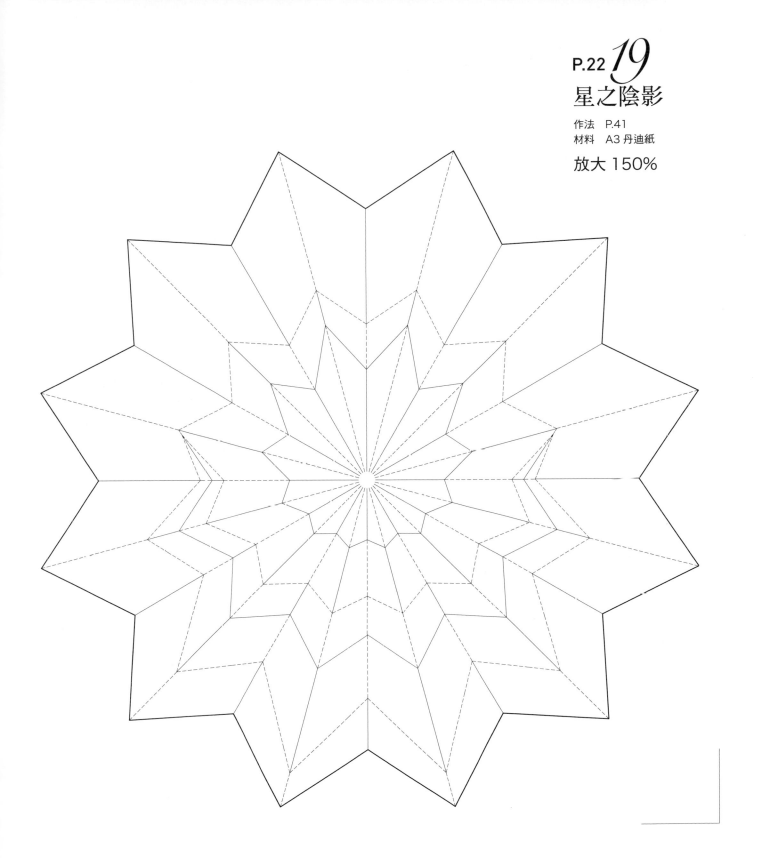

—— 山摺線　　---- 谷摺線

漩渦

作法　P.42
材料　A3丹迪紙
　　　膠水

放大 140%

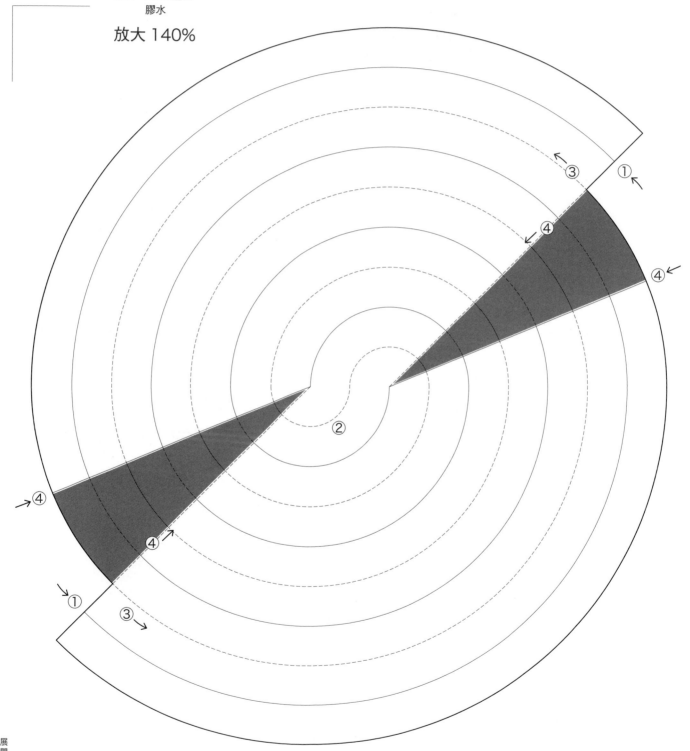

■ 黏份　　—— 山摺線　　---- 谷摺線

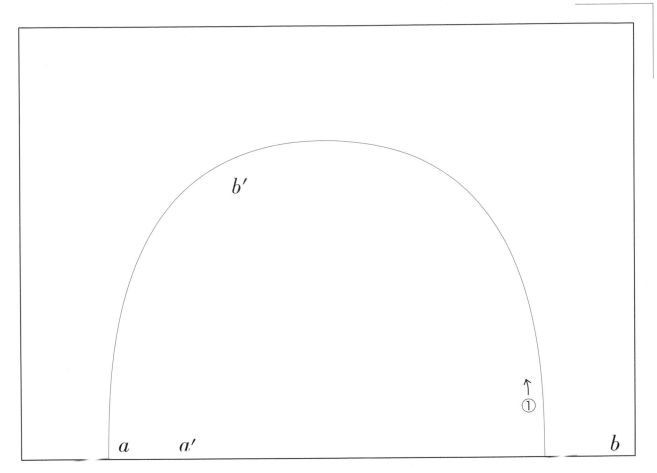

P.24 *21*

一彎曲線摺的意象創作
（水芭蕉）

作法　P.41
材料　Ａ４丹迪紙・膠水

放大 160%

P.29 *26*

曲線摺的立體方塊組合

作法　P.45
材料　Ａ４丹迪紙・膠水

放大 160%

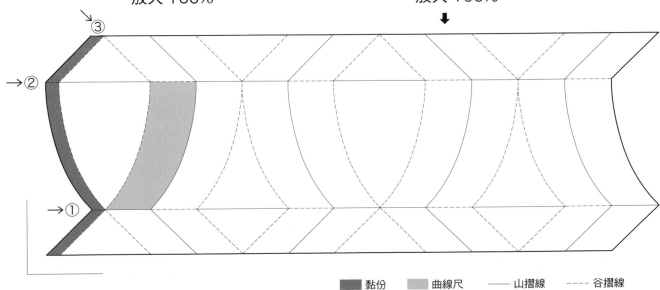

黏份　　　曲線尺　　　山摺線　　----谷摺線

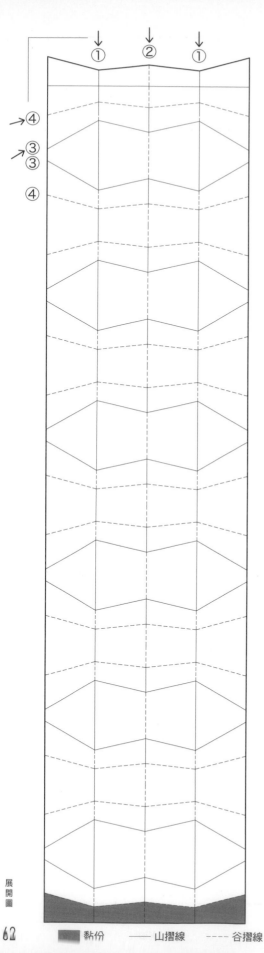

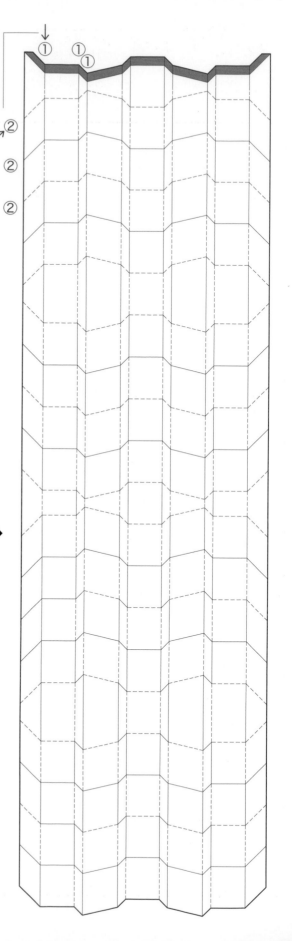

← **P.25** **22**

齒輪

作法　P.43
材料　A3丹迪紙
　　　膠水

放大 160%

P.26 **23** →

結晶的境界

作法　P.42
材料　A3丹迪紙
　　　膠水

放大 160%

　■ 黏份　　── 山摺線　　--- 谷摺線

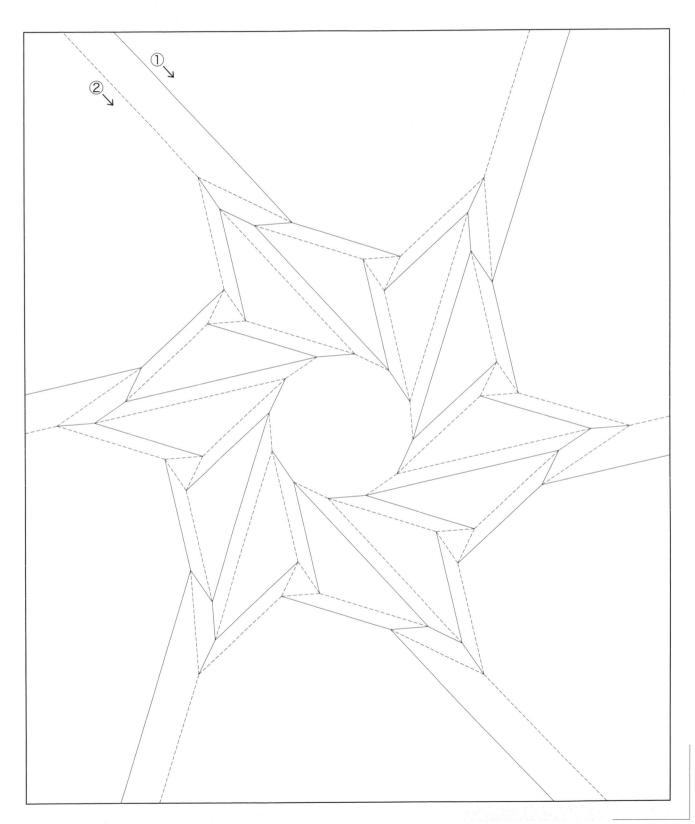

P.28 25

鑽石切割帽子

作法　P.44
材料　A3丹迪紙
　　　膠水

放大 160%

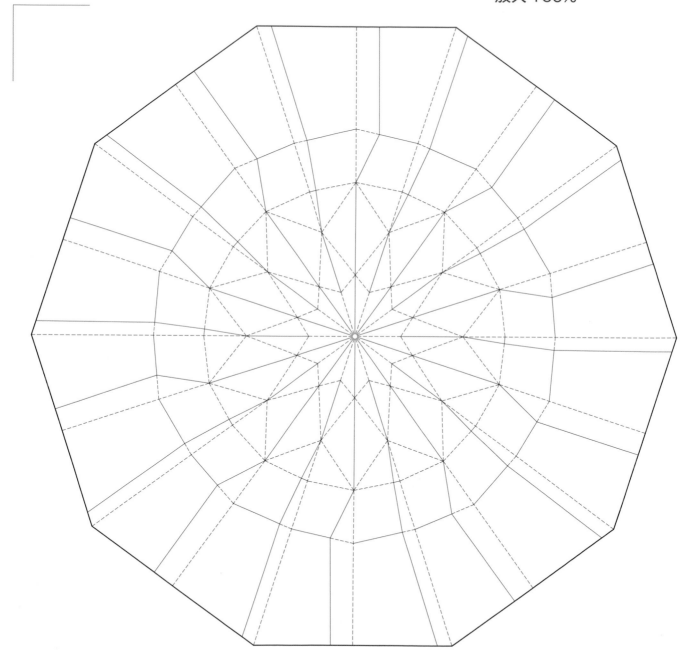

展開圖

64　　——山摺線　- - - -谷摺線

手作♥良品 81

一張紙完成！
3D立體摺紙設計

作　　　者／三谷純
譯　　　者／林睿琪
發　行　人／詹慶和
總　編　輯／蔡麗玲
執　行　編　輯／陳姿伶
編　　　輯／蔡毓玲・劉蕙寧・黃璟安・李宛真・陳昕儀
封　面　設　計／韓欣恬
美　術　編　輯／陳麗娜・周盈汝
內　頁　排　版／造極
出　版　者／良品文化館
發　行　者／雅書堂文化事業有限公司
郵政劃撥帳號／18225950
戶　　　名／雅書堂文化事業有限公司
地　　　址／新北市板橋區板新路206號3樓
電　子　信　箱／elegant.books@msa.hinet.net
電　　　話／(02)8952-4078
傳　　　真／(02)8952-4084

2018年10月初版一刷　定價 350元

Lady Boutique Series No.4463
KYOKUSEN GA UTSUKUSHII RITTAI ORIGAMI
© 2017 Boutique-sha, Inc.
All rights reserved.
Original Japanese edition published in Japan by BOUTIQUE-SHA.
Chinese (in complex character) translation rights arranged with BOUTIQUE-SHA.
through KEIO CULTURAL ENTERPRISE CO., LTD.

經銷／易可數位行銷股份有限公司
地址／新北市新店區寶橋路235巷6弄3號5樓
電話／(02)8911-0825　傳真／(02)8911-0801

國家圖書館出版品預行編目資料(CIP)資料

一張紙完成！3D立體摺紙設計 / 三谷純著；林睿琪譯.
-- 初版. -- 新北市：良品文化館, 2018.10
　面；　公分. -- (手作良品；81)
ISBN 978-986-96634-8-9(平裝)

1.摺紙

972.1　　　　　　　　　　　　　　　107015820

Staff

編輯／浜口健太・丸山亮平
攝影／小西泰央・藤田律子（P.29）
書籍設計／いながきじゅんこ

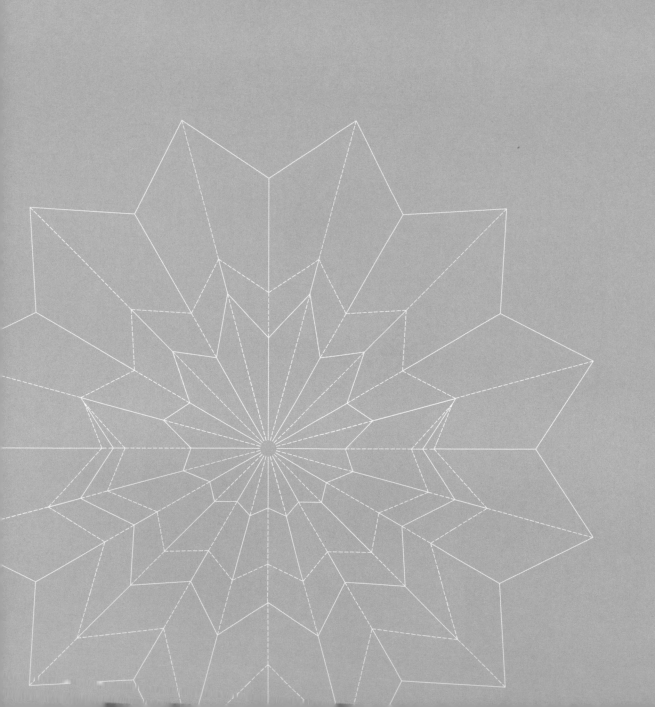